U0123139

藝思錄

楊識宏

目錄

在雨遮與防火梯之間的沉思錄

收在這本書裡的文字，是我在 2017 年 4 月至 2020 年 9 月這段時間，在臉書上的貼文，幾乎每日一則，有時只是一個句子，有時是短短數句。它們之間沒有連續性關係，但都是有關藝術與生活的思考或經驗之談。可以說是一個藝術創作者，一輩子從事創作的心得與思維面向的紀錄。

我是一個以藝術創作為終身「執志」的工作者。對我而言，各種各類的創作媒介都喜歡去探索鑽研。當然最執著的還是以繪畫為主。但這麼多年下來，逐漸發現，其實各種表現媒材中，在思想方法上都有它的共通性。媒材之間本無高下之分，而媒材所形構創造的作品背後那個「作者」，才是真正關鍵性的核心。什麼是藝術？什麼是藝術品？藝術的價值是什麼？怎樣的作品是精品傑作？怎樣是粗俗平庸？這一切千絲萬縷的關係，全圍繞在創作者這個「人」身上。每件作品背後都有一個「人」。

我是追求真、善、美的人，又是常反思自省的人。因此，我以自身作為剖析研究的對象，想用淺顯易懂的文字來探討「人」這個複雜的存在，以及藝術深奧的道理，試以精簡詩性的格言金句式之行文來書寫，避免晦澀艱深、長篇大論。

藝術創作，本身是極為個人性的思想心理活動，許多層面是不足為外人道的，但是人還是需要與他人溝通的，一般動物，除人之外，沒有思想交流溝通的需求，這大概也是人存在的真正意義與價值之所在吧！

文字的書寫自然不同於圖象的呈現，圖象往往更能直接有效的切入視覺的感受，但文字所觸及的深層知識結構之層次，也具有極大的知性力量，兩者相加相乘就更有既深且廣的整體效果了。

臨了，要特別感謝，印刻文學的初安民總編輯慨允付梓出版，謝謝他的鼓勵，還要謝謝陳文發先生幫忙將臉書上的文字抓下排成電子檔，也要謝謝內弟張富忠及內人張瑞蓉的敦促才得以完成。當然，若沒諸位臉友的支持，也就不會折騰那麼久，還繼續在寫了，在此一併致謝。

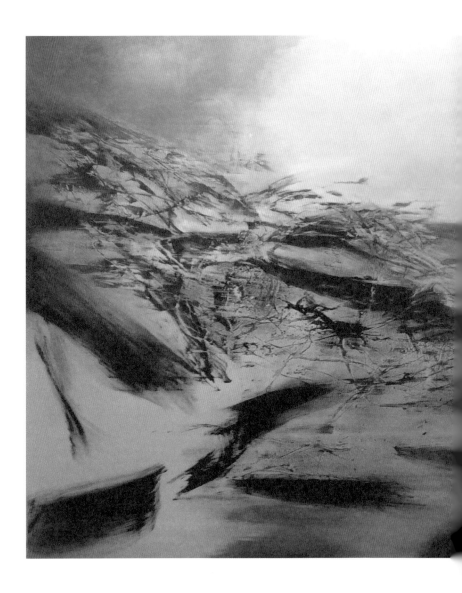

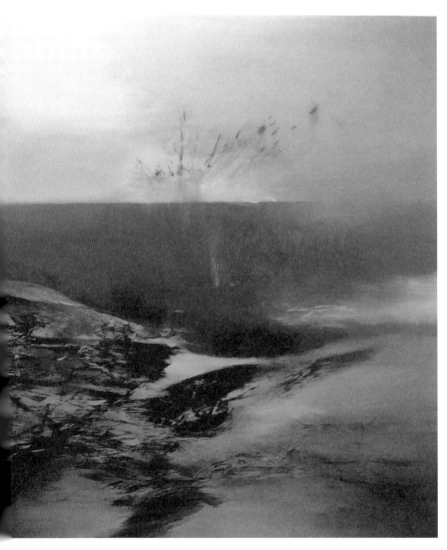

交響詩—海　2015　丙烯／畫布　雙併

藝術

藝術是人類存在狀態的最深層溝通。

畢卡索：**藝術是一種發現，而不是發明。**

藝術創作，已經變成我的一種信仰。

我對「藝術家」這個人本身，比對「畫家」的作品更感興趣。

藝術的意義，究竟是什麼呢？自古以來眾說紛紜不知凡幾，在我說來就是想要同時抓住真實與幻覺而已。

藝術是苦悶的象徵。

藝術是用愛來發電（發光發熱），政治很多時候是用恨在充電！

痛苦在現實中它就是痛苦，在藝術中它會變成美感。

一個人在年輕的時候，如果很幸運地遇到良師，又結交益友，將會讓你終生受用無窮，甚至影響你的一生。人的生命是很短暫的，這種情況越早發生越好。

我是很幸運的人，在青少年時期（約 13 ～ 14 歲）就遇到了精神上的良師兼益友，影響了我的一生！他就是梵谷（Vincent Van Gogh）。

是一種虔誠與堅持吧！一路走來艱辛卓絕，卻不改最初的理想，而且無怨無悔。

藝術就好像是魔術，你明知道它不是真的，但是你寧願相信它是真的。

愛德華‧孟克在時鐘與床之間徬徨；我在屋簷雨遮與逃生梯之間反思。

「藝術」所追求的終極價值不是物質的，「繪畫」理性分析起來就是二維的紙或布的物質平面媒材，而它真正意義與核心價值卻是精神性的，從物質轉化到精神的過程，就是一種創造的提升。

純就藝術的辯證而言，作品的藝術含量與質量是最好的品牌。

我發現，最近畫畫的速度越來越慢，一張畫都要折騰很久，往往觀看思考的時間，比實際動手的時間要多很多，是江郎才盡？還是自我要求已近乎苛求？

隨著時間推移，我的畫風也不斷地演化，我不太能忍受一再地重複一種形式，那怕那個形式已經是得到很多的肯定與讚美。

所謂深刻的藝術作品，總是提出問題而不是答案。

為什麼深受感動的作品，總是讓人有種隱隱作痛的感覺？！文學、戲劇、音樂、電影尤其是如此。

撕裂，在現實世界中是一種痛苦的真實，但是在藝術的世界中，它卻有扣人心弦的經驗感受。

畫家與藝術家是不等同的，只有具慧眼的人才能識別出來，所以說「慧眼識英雄」。

康威勒（Daniel-Henry Kahnweiler, 1884-1979）：是偉大的藝術家造就了偉大的畫商。

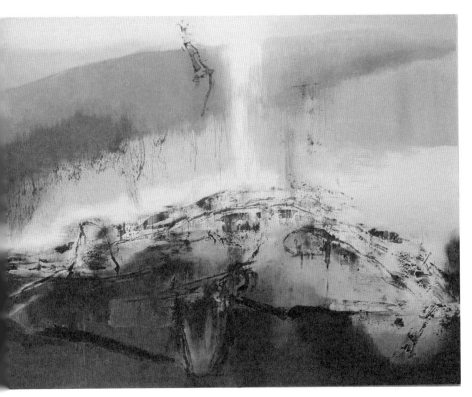

空山靈雨　2007　丙烯／畫布

畫家高更說：藝術家寧可是門外流浪的一匹狼，而不是被飼養在家的一隻狗。

我的工作室與住家合為一體，所以藝術與生活已經分不開，就是所謂「藝術即生活，生活即藝術」。

藝術已經快淪為一種大眾娛樂，藝術不是綜藝節目，也不是娛樂事業。

據說現在的大型美術館在舉辦大型展覽時，他們最關心的不是展覽的質量、藝術價值、學術性等，而是票房紀錄！

時代在改變，現今的社會，有人不但把藝術創作當成是一種職業，甚至把它當成是商業，更甚者把它當成企業經營。

如果達文西可以放在戰後與當代藝術的夜間拍賣，那麼范寬出現在當代藝術的夜拍也是合理的。可見標籤是不重要的，你可以拍出 130 億元，遊戲規則也是可以改，就是這麼回事兒。

俗話說：戲台下的好位置是站久的人的，不過占得好位置，仍然只是看熱鬧的人，也是有的。會看的看門道，不會看的看熱鬧，靠的是眼力不是腳力。

如果有人對一個創作態度嚴謹的畫家說：當畫家真好啊！隨便

畫一畫就可以賣錢。你覺得這人是羨慕誇獎，還是揶揄調侃畫家呢？

在藝術品的價格與價值混淆不清的今天，我合理懷疑是否還有人真正關心什麼是藝術？藝術的核心價值與意義究竟是什麼？似乎所聽所聞全都是跟 $ 有關！

以前我們稱畫廊老闆叫畫商（Art Dealer），現在歐美畫商都不喜歡用這稱呼，總覺得商業氣息過濃有貶之意。新的說法叫畫廊主（Gallerist），中文有點彆扭不習慣。諷刺的是，以前的畫商比較沒那麼商業味，也不在乎被稱為畫商，現在的畫商，商業性很重，卻反而不想被叫畫商。其實，怎麼叫都無所謂，是怎樣就怎樣，稱呼不能改變事實。

畫畫不是包水餃，只要肯站著或坐下來包就有了，如果還不難吃，的確是可以賣錢。畫畫呢？不管你是坐著或站著畫，有時一個下午畫不了幾筆，而且搞不好，明後天覺得有問題又把它給塗改掉，箇中滋味真是如人飲水冷暖自知。

畫作自己會找到它的主人，一張畫離開了作者之後，就開始了它自己的生命歷程。

梵谷經常很困惑，自己畫在畫布上的東西，是否比原先空白的畫布還好呢？

和一位收藏畫的朋友聊到，那年我在荷蘭看美術館，想到就將要看到維米爾（Vermeer）的原作時，心就怦怦地跳，那種興奮與緊張就像要赴情人約會一樣。朋友說：真的這樣嗎？我也好想要那種感覺哦！

三十多年前，台灣的藝術市場逐漸形成規模，經濟起飛情勢一片大好，買畫的風氣頗盛。當時我常說：不要用耳朵買畫。多年過去已略有所改善，但這句話還適用至今。

人們總以為進入美術館展覽或收藏的畫，好像理所當然一定是傑作無疑，事實上並不盡然，濫竽充數的情形也是有的，歸根究柢能傳世的傑作，終究還是鳳毛麟角……

不管是出國旅遊或是在國內，大家都有參觀美術館展覽的經驗，要不然也曾經參觀大型藝術博覽會，你花多久時間看一張畫呢？美國 Otago 大學的教授 Smith 夫婦，2001 年曾發表一份調查報告，他們以紐約大都會美術館的六幅名畫為取樣，在 150 位觀眾中，計算觀者在每一張畫前面所看的時間，平均是 27.2 秒。2016 年又發表一份報告，是在芝加哥藝術館（AIC）做的抽樣調查，平均為 28.63 秒。原來絕大多數人，看畫都是走馬看花，真令人好奇他們到底都看到了什麼？看一張畫的時間，比在台灣馬路上等紅綠燈的時間還短呢！

「回天乏術」我把它解讀成，人若缺乏藝術，一命嗚呼！

路遙知馬力（若是千里馬），同時還可知伯樂的眼力！

才氣是個蠻殘酷的字眼，有就有，沒有就沒，無法拷貝也無模糊地帶。也許只差一點點，可是差一點就差很多。

記得曾經聽過一種說法「藝術應該反映時代」，我是持保留的態度。要反映那個時代，大抵新聞記者即能勝任，偉大的藝術通常都是超越那個時代。

在幽遠的歐洲中世紀時期，有四處飄泊流浪的吟遊詩人，他們把生活與藝術糅合一起，詩、音樂與行為藝術結合，放達而瀟灑，頗令人神往。

梵谷說：沒有什麼是不朽的，包括藝術本身；唯一不朽的，是藝術所傳遞出來的對人和世界的理解。

思想

子曰：學而不思則罔，思而不學則殆。
我說：**畫而不思則罔，思而不畫則殆。**

觀念本身不是藝術，觀念就是觀念，藝術就是藝術。

眼睛是靈魂之窗，你想透過這扇窗觀看時，必須先有靈魂。

生長與腐朽是自然的規律。

眼睛看不見卻又真實存在的神奇力量，我深感興趣。

平淡，有時是絢爛的極致。

植物的生長，是對地心引力溫柔的反叛！

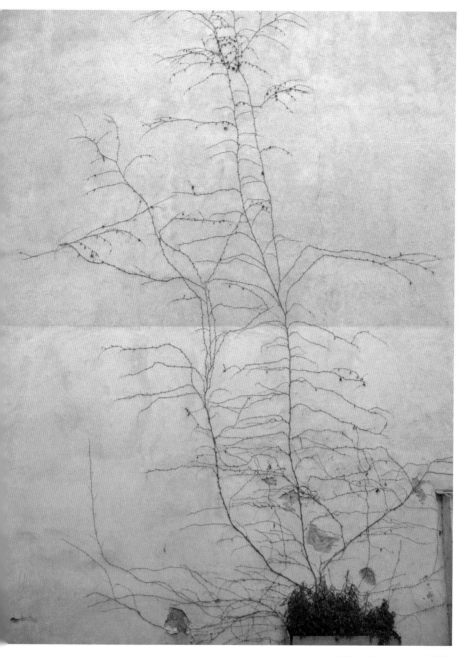

生命的足跡　2018　維也納

「虛榮」與「虛空」僅一線之隔，而且還是一條「虛線」！

見山是山，見山不是山，見山還是山。

剛健的律動，如鐵一般的意志。

我奇特的夢幻，就像蝸牛的黏液。

「當下」與「永恆」其實都不存在，只是「恆動」與「靜止」
狀態下的瞬間而已，無法截取，無法度量。

過去變成未來，或是未來變成過去？「現在」，其實是不存在的。

在短暫與恆久之間，是永恆的當下。

食品若過了賞味期，在超市它的命運就是丟到垃圾桶。

有時誤解也是一種另類的詮釋。

文字還是很有力量的，一言九鼎，誠非虛言。

緣是不可解的，它常在你毫無預警的情況下就發生了。

我是一粒蘊含著生命的種子，靜默堅毅地等待，終將吐露新生。

虛空的虛空，凡事都是虛空。

靜觀 自得

真希望一聲春雷乍響，把一切的苦難、不幸、煎熬都嚇跑。

自然界的氣勢，總是有驚心動魄的雄渾力量。

讀書要「得間」，讀畫亦復如此。

我喜歡複雜，也喜歡簡單；我喜歡極多，也喜歡極少。

我喜歡極簡單，也喜歡極複雜；其實，只是追求極端化之方向不同而已。

越是簡約的畫面越清晰有力，它往往是通過繁複的構思過程來達成的。

越是純粹的造型元素之圖象，越是隱含繁複的感覺。

單純是複雜的極致。

簡單，其實是很難的。

一個搞不清楚狀況的人，要成就事情是相當難的，他甚至連怎麼失敗的，都搞不明白。

溺死的人，除了不諳水性，就是分不清深淺……

只有超人或蝙蝠俠的出現，才能拯救這瘋狂而失序的社會吧！？

人，大概只有在忘我的境界中，才能自由翱翔吧！

今天我們所處的時代，是一個「數字」霸凌「文字」，「速度」霸凌「深度」的時代。

被扭曲了的東西，是很難再被還原的。

人若不能從歷史中取得教訓，終將被歷史教訓。

人若是不能從歷史中記取寶貴的教訓，注定會被歷史再度懲罰。

大器者，不拘小節，氣吞山河。

變化，永遠是世事不變的真理。

心靈與信仰，如宇宙穹蒼般深奧而不可知。

妳那如夢的眼神，是我深邃的幻想，像極了愛情。

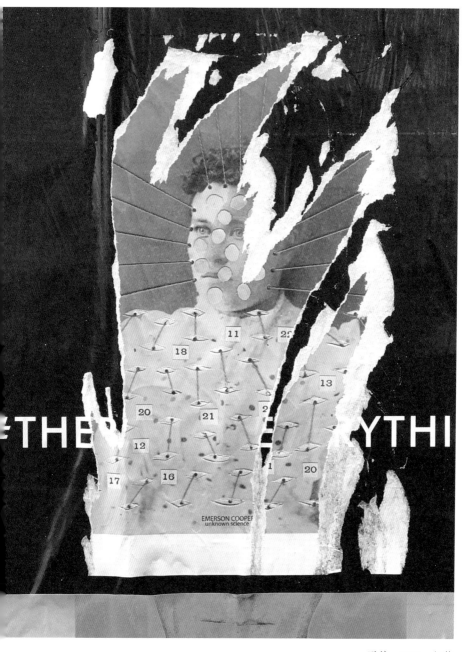

眼神　2019　紐約

早晨的陽光把潮溼的屋頂曬出氤氳的煙氣來，像詩一般的美啊！

為什麼搞笑總是比幽默看的人多？山寨版總是賣得比原版好？

自得其所，自我隔離，自我放逐，自得其樂。

女為悅己者容，士為識己者死，這可不是鬧著玩的。

熱火燒得快，溫火慢燉才厲害。

知識結構不相近的人，不易充分的溝通。

狂狷是一種態度、氣質、格調。

時間的積澱，留下斑駁的陳年舊事與回憶的肌理紋路。

地心引力是看不見的，但它確實存在，從顏料的滴流可以證明。

生命是脆弱的，自然有時是充滿暴力的……

同樣是觀看，仰望與俯瞰，是有天壤之別的！

準確與果斷是必要的。

不是我善變，而是周遭的世界一直在轉變……

祢是光、道路、真理、生命！

請記住，資訊不等於知識。

雞同鴨講，不是說雞比鴨好或鴨比雞強，重點在語言不同，無法溝通……

歷史像個舞台，如果缺少人的演出，它也不過是個布景而已！

命運掌握在自己手中！？其實只說對了一半，很多時候命運並不是可以自己決定的。麻雀難道不想過鳳凰的命運嗎？

經驗是很可貴的，經驗若能賣錢，每個人都早已是千萬富翁了。

人過了四十歲，必須對自己的臉負責，而狗是沒這個需要的。

荷花和蓮花是不一樣的，差一點就差很多。
幽默與笑話是不一樣的，差一點就差很多。

黑，是一切的開始，也是結束，有始有終也無始無終。

虛與實，有與無的辯證關係。

望海　2010　台灣海峽

聖光　2010　台灣海峽

不破不立，大破大立。

大破大立，嘴巴說比實際去做要容易得多，如何破又如何立？
可能要花掉幾十年的功夫呢！

出門長途旅行，你會帶本什麼書呢？這常讓我猶豫不決。對日
本作家新井一二三來說很簡單，她總是帶一本食譜！

家的另一個定義就是溫暖，尤其是在冬天！

戒菸的最好方法就是不斷地搭飛機！越是長途越有效。

站在大街上口沫橫飛喃喃自語的瘋子，其實也很寂寞的。

只要有百分之一‧三共鳴，也是一種共鳴。

潛意識像是冰山之一角下，廣袤無垠暗潮洶湧的世界。

我好像從生下來那一天開始就沒做過別人！.

有人大概以為莫內和莫言有親戚關係！

你的朋友是你的一面鏡子。

安迪·沃荷說：媒體像吃花生米，一旦開始了就停不下來。

台灣有一種特產，不是鳳梨酥，它叫「大師」，很便宜，應該減產價格才能提高，否則真是讓人大失所望。

一張攝於中國大理鄉間的照，老使我想起印象派的畫。

藍天、白雲、綠地，大自然最單純的美，有一種內在深厚的力量。

有時候畫廊外面比裡面好看。

「念天地之悠悠，獨愴然而涕下」，為什麼大美的視象總覺得帶點哀愁呢？

想像力比知識重要，經驗某種程度又略勝一籌，因為它是經過血淋淋的驗證。

創作需要有熱情，但是光有熱情並不一定能創作。

熱情如火，燃燒產生了光和熱。

植物具有非常頑強的生命力，在路邊牆角只要一丁點灰塵和沙粒，它就能長得很好，可惜行人匆匆走過，看都不看它一眼。

這是一個最壞的時代，也是一個最好的時代；往壞處看就是壞，往好處看就是好。

生平初次，看到花直接開在樹幹上，我這才明白「樹上開花」是其來有自的。

羅馬真的不是一天造成的。

不要為了要倒嬰兒的洗澡水，連嬰兒也一起倒掉了！

天下事大抵相同，人生也不過如此。

維持現狀或改變現狀，必須從心作起，因為心態的變與不變，才是形成現狀的最主要因素。

生日快樂只是一天，辛苦工作則是每天。

自由自在，隨心所欲。

資訊像食物，不吃不能維生，吃太多消化不良，也有礙健康。

知其然與知其所以然，是兩回事，前者是資訊，後者是知識。

觀察是學習的開始，能夠觀察入微，表示你已經漸入佳境。

許多事情，看起來是偶然，其實是必然。

笑，是解憂消愁的良藥，不苦口又有益健康，何樂而不為呢？既然是苦中作樂，何不幽它一默！

見樹不見林，不是視力與能見度的問題，而是觀察與敏銳度的問題。

出乎意料，總是耐人尋味。

李耳：**有道無術，術尚可求，有術無道，止於術。**

思想和觀念，說穿了一文不值，然而它也是最值錢的，甚至不是可以用錢買得到的。

藝術創作者之優秀或傑出與否，跟他的出身、性別、年齡、種族、國籍、學歷、名望、地位等等都關係不大，關鍵在作品，作品反映出作者的一切，作品是事實，勝於雄辯。

「衝動」是逞一時之快，「感動」才是持久的。創作的衝動必須昇華為感動，它牽涉到思想轉化、心理狀態、方法技術等問題，過程中是焦慮的，結果卻可能是愉悅的。

吉力馬札羅山是非洲第一高峰，有人在山頂上發現一隻凍死的

豹，沒有人知道牠為什麼會跑到這裡來？這是美國作家海明威寫的故事。我是吉力馬札羅山上的那隻豹....

做人要真、誠，做畫才會真、誠，所以說：人如其畫、畫如其人，還是頗有道理的。

高更（Paul Gauguin）：**我閉上我的眼睛，是為了看見。**

高更

臉　2007　紐約

臉書

每個人的臉都是一本書。

走在街上或是搭捷運，我喜歡看人的臉，總覺得每個人的臉就像是一本書。臉書沒問世之前，其實我就已經看了很多臉書。

每天翻開臉書總是看到那句 What's on your mind ？你在想什麼？我每天都在想著：**生與死**。

我發現臉書上，不云所知，比不知所云要輕鬆許多。

古人說：盡信書，不如無書，講的就是臉書啊！

現在的人幾乎每時每刻都在滑手機，睡覺時間除外。我幾乎每時每刻都在思索創作的問題，連睡覺作夢也不例外，經常有些創作的想法就是從夢中來的，日有所思夜有所夢。

要把玩或看臉書，必須先練就一種功夫，叫做「披沙瀝金」。否則，金塊沒淘到，撈的都是沙石子，或者是把魚眼珠誤當成珍珠。

小時候作算術習題，最討厭作「雞兔同籠」的問題，長大了，沒想到在臉書再碰到同樣的問題，這次是雞鳴不已的雞和一聲不響的兔同籠，不管是在算術或臉書，把雞和兔子擺在一起就是不對勁。

臉友，顧名思義即是臉書上的朋友，亦即認識的本來就認識，不認識的還是不認識的朋友。

臉友問：是誰惹你生氣？我說：都七十幾歲，已經不會生氣了，只是有一種孤臣無力可回天的悲涼與無奈而已⋯⋯

又有人問：你決定離開 FB 了嗎？我答：若即若離。

我說莎喲娜啦，臉友說沉澱一下，我說要沉澱什麼呢？？我都已經沉澱五、六十年了！

莎喲娜啦．再見，有兩個意思，一個是 Bye Bye ！一個是可能會再見到。就是這樣，沒有別的。

臉書上的按讚，某種程度來看，與按摩差不多，同屬肌膚淺層的

皮膚科，當你談的是手術開刀的外科時，自然按摩是不管用的，人們喜歡按摩不喜歡手術，也是可以理解的。

每天打開電腦，翻開臉書，我都對自己說：別再瞎折騰了，看看真的書吧！

「活著」與「存在」表面上看起來好像意思一樣，其實不然，個體若缺少了與外界的「溝通」，雖然「活著」等於是不「存在」的。透過溝通才能找到自己存在的位置。這大概是臉書在全世界有二十億用戶的真正原因。

不與人溝通的臉友，基本上等於是不存在的。

喜歡收集臉友的收藏家，是另一種阿Q現象的表現，也是自我感覺良好者的樣板。

西方媒體有個說法，一張照片勝過一千個字。萬一臉書突然沒法Po照片，真會把我給累死，我得寫一千個字，才抵得上一張圖片呢！如果文字也不能Po，那就是箝制言論自由！

最近常有外國人要求加我臉友，我談觀念想法都是用中文，他們怎麼能懂？原來他們是看了我Po的畫作圖片。我常說繪畫藝術是另一種語言，它不須翻譯，且無遠弗屆，誠非虛言。為了增加一些邦交國，我樂意與他們建交。

益友，三美德是友直、友諒、友多聞。那臉友呢？大概除此之外再加三項，那就是按讚、按讚、按讚！

所謂好友應該數量不是很多，俗云三五知己倒是比較真實些，有些人動輒四五千或十幾萬，有點匪夷所思，又不是要選民意代表！

裝聾作啞、裝模作樣、裝瘋賣傻、裝神弄鬼，它們都有一個共同點，在態度上缺乏一種德行，就是「真誠」。

基督教的《聖經》裡有摩西與十誡的故事，今天網路的世界裡也是駁雜紛繁與摩西的時代相比可謂不遑多讓，光臉書有幾億人在用，這裡面三教九流賢不肖，什麼樣的人都有，似乎也須要一種規範。我試著以反躬自省的心態給自己訂了「臉書十誡」：1. 不可傲慢偏激。2. 不可居心叵測。3. 不可裝聾作啞。4. 不可語焉不詳。5. 不可有暴露癖。6. 不可潑婦罵街。7. 不可搞不清楚狀況。8. 不可拿肉麻當有趣。9. 不可造謠，唯恐天下不亂。10. 不可自我感覺良好加小確幸。以上十則，人人有責，願共勉之！

2014 年我應新北市文化局之邀，舉行了楊識宏攝影展，也出版了一本攝影集《臉書》，整本書都是文化藝術界的人物的「臉」，故得其書名。

十幾年前，我開始在 FB 上貼些比較生活化的照片，沒太多回響就停了一段蠻久的時間。最近一、二年又重操舊業，稍有起色，但也曾經幾度想停掉，總覺孤掌難鳴，有些不務正業的味道（我的正業是藝術創作）。後來就開始貼我自己的畫作，也夾帶些我對藝術創作的思考與看法的文字書寫。

臉書的工作很傷神，時間成本很高，而創作本來就是很個人的，它與網路的公開性是有衝突的，曲高合寡是必然的。我的毛病就是做事當回事，不做則已，要做就盡可能做到最好，至少態度上是如此，也藉此整理自己的思想與記憶。
感謝一些喜愛藝術的臉友之支持，雖然是很少數，但若不是因為他們，老早就 Bye Bye 了。

我本來想暫停臉書的活動，不到三天又積習難改，像戒菸一樣老是戒不掉，大概是這麼回事兒了。

臉之謎　2008　紐約

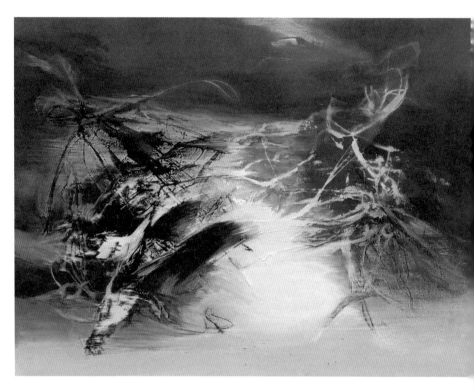

內心視象　2015　丙烯／畫布

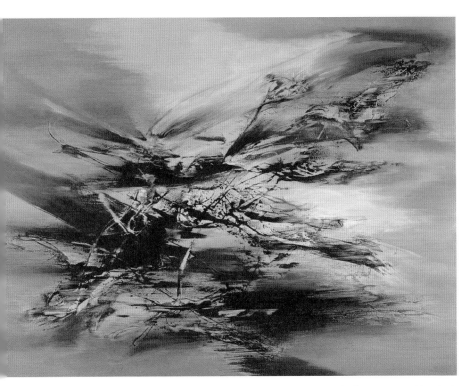

行雲　2015　丙烯／畫布

藝 ／ 思 ／ 錄　　　　　　　041

創造

哥倫布「發現」了新大陸；並不是「創造」了新大陸，然而在藝術創作上，只要有一點新的發現，它就是一種「創造」。

對於一個藝術創作者而言，發現自我是很重要的。

創作的靈感來自於持續性的思考與實踐，它不是突然從天上掉下來的餡餅，所以我從來不相信靈感這種說法。

墜入愛河的人，往往不理解自己是如何或怎麼會墜入愛河的。喜歡或愛慕就像被電到一般，是說不清楚的。藝術欣賞與戀愛很相似，創作則是另外一回事，你必須很清楚想表現的是什麼？說不出來沒關係，讓畫去說。

我很怕重複，所以每件作品都想有點不一樣，這是在給自己找麻煩，但是創作的真諦本該如此不是嗎？

超越既有的觀看方式、表現手段、思想方法，是創造性的藝術家，必須要面對的挑戰！

常常提醒自己，我的每件作品都要有點新意，或者至少在視覺經驗上帶給人小小的驚奇。

觀念藝術喜歡用文字這個媒介，觀念是可以也必須用文字來闡述的；圖象卻很難以文字盡述，面對絕美的圖象真是啞口無言啊！

意思或意義是可以解釋或分析的，但面對大美時常令人辭拙，情人眼裡出西施，是解釋不清的。美的條件還是有一個最大公約數，這已是美學的範疇。

視覺藝術家與一般大眾的最大差別，在於後者往往是視而不見。

我不太喜歡風格這個詞，它意味著一直在重複地做相似的東西，我寧可沒有風格即是我的風格，我一直在試圖拓展新的想法與作法。

顛覆所謂正統或主流的價值體系的那股力量，往往是來自非典型的知識機制。

飢餓，是種蠻好的狀態，獅子只有在飢餓時才會展現快、狠、準的勇猛力量，創作亦可作如是觀。

清晨，我經常像個文思泉湧的作家醒來。然後，逐漸變成一位勤奮作畫的畫家，在夜幕低垂之前。

前輩畫家李石樵說過：畫圖就像是跑馬拉松，前面幾圈領先的人，往往都不是最後奪魁的人。繪畫創作是全身心投入的承諾，路遙知馬力。

圍棋大師吳清源曾說過，一顆關鍵性的棋子，若擺在對的位置時，你會感覺到它通體發亮，擺錯位置，最後則全盤皆輸。藝術作品亦如是，安迪·沃荷的作品，若是掛在廉價的汽車旅館房間牆上，它像是一張廉價的絹印海報。

創作確實是很艱難，讓我們一起努力。德國畫家基佛（Anselm Kiefer）在巴黎龐畢度中心大展時，記者採訪時他說：**藝術是很困難的，它不是一種娛樂**（Art is difficult, it's not an entertainment）。

視覺藝術家最重要的就是要能「見人之所未見」，大部分的人經常是「視而不見」。

朋友提到「創作觀點」，讓我聯想到艾未未曾向我說過的一個謎語，謎題是「麻臉上台做報告」，答案是「群眾觀點」。用這個謎語來作比喻，群眾若只觀看到麻臉的點是不夠的，重點是他報告的內容是否言之有理，麻臉或小白臉跟報告的分量與

深度是沒太大關係的。一般人都會被表象所迷惑，而不去深究內涵與底蘊。歸根究柢還是要回到作品本身，**作品就是創作者最重要的觀點。**

理解力跟人生的經驗和歷練有關，甚至跟知識儲備和生活智慧有關，小孩子可能聽得懂笑話，往往聽不懂幽默。幽默跟理解力有關。

米開朗基羅說：**藝術創作是痛苦與狂歡交織。**我的感覺是快樂（狂歡）都是很短暫的，只有痛苦是綿延長久的。

在我一天的創作時間中，經常是在傍晚時刻畫得最起勁，好像氣氛對，感覺特別敏銳，完全進入狀況。為什麼會如此，我也弄不清楚，可能是近黃昏時，白晝行將結束，黑夜即將來臨，所產生的一種曖昧、魅惑與焦慮感使然吧！

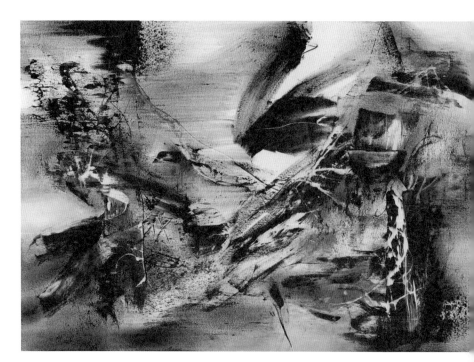

驚囍　2013　丙烯／畫

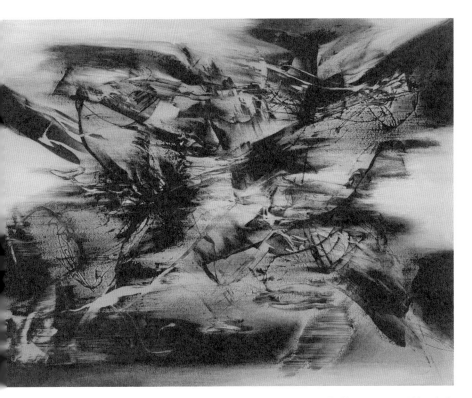

鉅變 1　2016　丙烯／畫布

見解

「見解」簡單地說，就是如何「看」又如何「解」。如果只是看到表象，怎麼可能會有深度的理解？

語言文字的表達能力，其實跟你對想要敘述傳達的事物之理解程度有絕大的關係，越是理解通透，你的表達也越清晰而準確的。

深者見深，淺者見淺。同樣見到，深淺不同，一語道破視覺藝術的道理。

所謂「見仁見智」意思是每個人的看法與見解不盡相同，我的解讀是，仁者見仁、智者見智，若非仁者智者往往是視而不見，自然也談不上見解或看法。

所謂「慧眼」它是一種天分，你有就有，沒有就沒有，沒法學的，也裝不出來。

越是深奧難懂的道理，越應該使用淺白簡明的語言文字表達，否則即是故弄玄虛、自言自語、不知所云。

試著以最簡單明瞭的方式來表達你的感覺，能夠用二個字做到，就不要用三個字，更不要用冗長晦澀的句子。

世界上很多問題的產生，是把簡單的道理複雜化了。簡單的行為，能夠持之以恆就不簡單，不簡單的事情，能夠持之以恆地做，做久了好像也變簡單了。

每個人心中都存在著一把尺，它是看不見的，當你拿它來丈量別人，同時也給人看到了自己這把尺真正的長度與高度。

經常只會看到別人缺點的人，久而久之，他自己原來的優點也會在不覺中慢慢地流失。

我之旅居異國，從某個角度來看，是一種自我放逐！

歷史有時蠻弔詭的，「真實的」人們常半信半疑，「杜撰的」人們卻津津樂道。

溝通，是一種需要、一種方法、一種能力，溝通須經過共通的語言，否則無法溝通。而藝術就是一種語言，並且是無遠弗屆、超越種族國家的語言。

人在面對選擇時，都會先做「判斷」，它是一種複合的辯證能力，與做判斷者的思想、知識、經驗、直覺、價值觀等都有關係，由於錯誤的判斷會導致錯誤的選擇，因此判斷至關重要，它的後果會有無法想像的差別。

「每個人的想法、感覺都不一樣。」乍聽之下好像頗有道理，再仔細想一想，根本是一句廢話。每個人的命運、造化、資質都不一樣，當然也是廢話，還用你來說嗎？

安迪‧沃荷名言：「**在未來，每個人都可能成名十五分鐘。**」有些人的十五分鐘很長，有些人的十五分鐘很短。

韓愈說：師者，傳道、授業、解惑者也。我覺得在今天網路科技那麼發達，知識爆發的時代，解惑才是最為重要。

毛澤東說得不錯：廟小妖風大，池淺王八多。

用產生問題的思考方式，來解決同樣的問題，若非徒勞也是事倍功半的。

如果把「反諷」或「幽默」看成是「跟風」或「搞笑」，那真是像極了踩到狗屎。

假如，你能夠從別人的眼睛中看到你以為的自己，保證讓你嚇

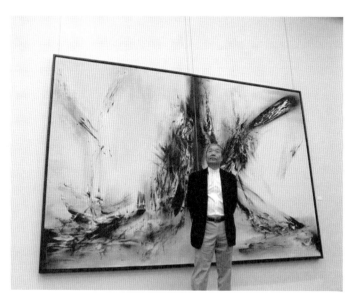

楊識宏個展—永恆的當下 2015 攝於東京上野之森美術館
王士源 攝影

一大跳！

要能真切的看見近在咫尺的東西，其實比你想像中難。

要看清楚近在眼前，又一再發生的事情，是多麼難啊！

「獨具慧眼」的另一解釋，就是在瞎子的國度裡，獨眼的就可以稱王。

一隻雞在鴨群中講話，鴨子們聽不懂，也沒在聽。

「鶴立雞群」的意思，不是要告訴你鶴的腳比雞長，所以顯得特別突出，我的解讀是，以鶴的高度，牠可以看見雞所看不見的遠景。

我對印刷品上錯別字之過敏嚴重，這是涉及一種做事的態度問題，而態度決定高度。《紐約時報》為何可以傲視全球，因為它自詡是沒有一個錯字的報紙，這就是品質。白紙黑字，錯了，痛苦一輩子。

時間，對藝術家來說是最寶貴的東西，對任何人也都是很寶貴的。時間可以造就一個人，也可以摧毀一個人。

時局的動盪、撕裂、暴亂令人有憂心與不安的感覺，若將它轉

化昇華為藝術作品時，卻能產生具有張力的視覺美感，這就是所謂藝術有療癒的功效吧！

人對於政治或藝術的狂熱，如果變成宗教般的信仰時，難免會有些非理性的成分，藝術還好可以表現在作品上，有舒壓及療癒的作用；政治則造成社會動盪不安，人心惶惶，更壞情況就是戰爭流血，家破人亡。

許多事情，大者如國家政治、經濟、軍事、外交，小者如個人事業、理想、思想、判斷，如果要靠別人，往往都不十分可靠，**只有靠自己才是最可靠的。**

政治你可以不去管它，但它終究還是會管到你。經濟你也可以不去理它，不過最終它也會來理你。只有藝術，沒人理也沒人管，所以我喜歡它。

只要是涉及有關群眾的概念，對我來說都蠻恐怖的，因為群眾很多時候是盲從的。

少數服從多數是民主基本原則，但是群眾的意見是可被操作的，後果就是「量」經常是在霸凌「質」，而「質」從來就不是以「量」來取勝的。

我對排隊不感興趣，大排長龍更覺不可思議，不是我缺乏守法

和守規矩的概念，而是對一窩蜂式的群眾心理有所質疑。該排隊的時候還是要排隊，譬如搭公車時……

冰凍三尺，非一日之寒。世間的許多現象都是有因果關係的，今天是許多昨天所造成的。

我喜歡的一位美國小說家休伍‧安德森（Sherwood Anderson）曾說：人可以靠虛假與欺騙的手法，賺進大把鈔票，卻無法用同樣的手法，在泥土裡種出玉米來。

沒事不要老是拿自己跟別人比，因為立足點不同，觀點也就不同，視野自然更是不同；應該自己跟自己比，看看今天的我是否比昨天好一點，創作者尤其應如此。

人的價值觀是有趣的心理結構，有時是無法以合理化的邏輯來解釋，聽說有人富到流油，擁有很多車子、房子、遊艇，但就不捨得買一台洗碗機，因為他認為那機器很耗電！

把美國人養寵物的花費，加總起來可以養活非洲一個國家的人，這也是匪夷所思的價值觀在作祟。

機會對後知後覺者而言，那叫做遺憾，對不知不覺者，那根本就是一種浪費。

一再強調要做自己的人，應該先弄清楚什麼是自己，真正做自己的人是不會去講的，這件事本身與別人毫無關係。

在古今中外的歷史中，常會出現一些轉折點，彼時，重要決策的關鍵人物只須稍一轉念，歷史的走向會截然不同，這其中有許多偶然與必然的因素，但是沒發生就無從想像其後果，歷史有它自己的規律。

算術的加法與減法，其運算難易程度是差不多的，而在人生的課題上，似乎減法要比加法難得多，從無到有是加，從有到無是減，斷、捨、離是需要智慧的。

母愛是天生的，孝順是後天的。後天是需要潛移默化的培養與教育的過程，養子不教誰之過？

人在志得意滿的時候，不妨去醫院的加護病房走一趟，會讓你更清楚了解，你是什麼？從那裡來？往何處去？

當你清楚或看透了某些人、事、物時，生活會變得有些無趣而不好玩了，想想鄭板橋說的「難得糊塗」還是有道理的。

人習慣了得到，就常忘記感恩。「飲水思源」是種正面能量和教養，也是一種可貴的品格。

說起來真令人難以置信，230 年前，在德國出生的哲學家叔本華，跟 71 年前才出生在台灣的我，居然在許多想法見解上不謀而合，讓我不得不佩服他如先知般的遠見與智慧，可見真理是放諸四海而皆準。叔本華曾說：沒有什麼事情比寫出無人能懂的東西更加容易，而以人人都可以明白的方式表達出重要、深奧的思想則是最困難不過的。

為什麼世界上的人，見面的第一句話，總是問：你好嗎？可見生活或日子並不是那麼好過的。人無近憂，必有遠慮。不是這樣嗎？

人一生，大概可以用八個字來概括：**人生了、受了苦、死了。**之所以還有那麼多的人汲汲營營地生活著，不過是苦中作樂罷了，不然怎麼辦呢？

中文是很優秀的，簡捷有彈性，既有豐富的意涵又有張力，我覺得「得間」就是一個很好的例，它說明在閱讀時不要忽略了字裡行間的隱義，就是所謂的言外之意或弦外之音。

艾蜜莉‧狄金遜（Emily Dickinson, 1830-1886）：世上沒有比文字更有力量的東西了。

真正的幽默，是一種對生活深刻的體驗而產生的智慧，粗鄙的玩笑與搞笑是無法相提並論的。

千里馬說：我達達的馬蹄是美麗的錯誤。伯樂說：我看見了美麗！芭樂說：我怎麼看見的都是錯誤。此樂非彼樂，所見不同，良有以也！事實上，伯樂比千里馬更難找。

很想不作馬（作牛作馬）想當伯樂去……

台灣那麼多千里馬，還須要搞捷運嗎？（前瞻計畫）騎馬還比較環保。

李敖說讀書要「得間」，不妨試著揣摩字裡行間隱含的意義。他也說畫畫的人又在寫文章，這叫「不務正業」說的也不無道理。

台灣的芭樂是我最喜歡吃的水果，每次去傳統市場都會問水果攤的攤主，有沒有伯樂？芭樂有啦，伯樂沒有，伯樂是什麼碗糕？哦！對不起，我的發音不準。

小確幸，某種程度有點像青蛙在泡溫泉，一開始會感到很爽很舒服，久而久之昏昏然，然後變成溫水煮青蛙了……

只有更高的人才能真正看到高的人的高，低的人只有仰望的分兒，而且高的人也自然看得遠，即所謂高瞻遠矚。此言僅是隱喻，不然畢卡索、拿破崙都會來找我算帳。

什麼叫做「外行領導內行」，就是低的人跟高的人大談「高處

不勝寒」！

兩位老學究見面寒暄，最近好嗎？甲說：唉！我的痔瘡又發作了，苦不堪言。乙說：唉！我是齒牙動搖已掉好幾顆了。
甲說：如此看來，吾乃有志之士，汝為無恥之徒啊！然後，兩人相視大笑。

風平浪靜的水面，看起來都是一樣的，只有當你走進水裡，才知道它的深與淺。深度是需要親自去體驗的。

把簡單的道理複雜化，常被看成是知識淵博，而把複雜的道理簡單化，卻常被認為是理所當然。知識與智慧是有差距的，後者是將前者融會貫通之後的結晶。

在算術概念中，個別數目（局部）的總和叫總數（整體）。在藝術而言，局部就是局部，整體就是整體，局部的總合並不等於整體，人的感覺不同於數目字，是無法任意切割組合的。

真正最好的機會，都是千載難逢的，英文的說法比較真切些，叫做 Once in a life time，每天都會碰到的機會，那不是機會，是開會。最關鍵的是，機會要來時，都沒有人事先通知一聲！

有用的東西（物品）叫用品，沒用的東西叫垃圾。而東西之有用與否，它的判別是因人而異。所謂「創意」從某個角度而言

就是把別人沒有用的東西變成為己所用，英文的說法是 Make something out of nothing。中文更妙，就是「化腐朽為神奇」！

好的老師不是要替你開門，那種工作門房就能勝任。真正好老師是告訴你開門的方法，讓你自己去打開那扇門。

要開鎖，找鎖匠就行，不須麻煩老師。

「知其然」是屬於「資訊」旳範疇，「知其所以然」才是「知識」的範疇。

知其所以然，簡單地說就是知道為什麼是這樣，只是知道是這樣，而不知它為什麼會這樣，等於還是在理解範圍之外，就是所謂的一知半解。

許多東西的實際狀況，並不是像你表面上看到的那樣，許多事情也不是像你心裡所想的那樣。天使也有可能是魔鬼裝扮的，尤其在亂世之中！

我越來越覺得，當今的藝術世界有逐漸幼稚化、膚淺化、商品化、娛樂化的趨勢，是個人主觀偏見？抑是古已有之，為今尤烈！

最近，時不時會看到「做自己」這三個字，坦白說我不太明白那

是什麼意思，我們從生下來那天開始，不是每天都在做自己嗎？難道是先做別人或做牛做馬，然後才改做自己？這是連自己是什麼都弄不清楚的人，才會說的空話。

人的行為舉止，動作姿態，也就是所謂的身體語言，它所傳達的訊息，有時候比說話的語言更為真實，抓頭髮的動作，不一定是表示頭皮癢。

同樣是用文字書寫，作為藝術表現的元素與媒介，中文與英文兩者在藝術性、形式美和意境上，相距真是不可以道里計。英文所呈現的是一種觀念性的訊息與符號，而中文則轉化成細緻優雅的，理性感性均衡的視覺美感。真的是大異其趣，大相逕庭。

光是靠貶低別人是不能提升自己的，讚美別人反而可以增加自己的高度。

人同此心、心同此理。人心與心理都是抽象的，眼睛是看不到的，但是它的力量最強大。地心引力就是最好的例子。

人類從原生的自然環境，逐漸進化到都會的物質文明，也許被視為是進步的象徵，但是畢竟我們是從那裡來的，時不時就會有種返回自然懷抱的渴望。

自知之明是一種能力，當人們竭盡所能想知道別人或外在世界

見山是山　2019　紐約

時，經常會因而失去自省能力。知道自己是誰？為何而生？為何而死？蠻重要的。

自我感覺良好與小確幸，都是一種進步的阻礙。

我討厭品牌這個詞，特別是在談論藝術相關議題時，看到這個詞就覺得刺眼，它根本是在矮化庸俗化藝術的純粹性，品牌事實上是廣告學市場學行銷學的詞兒，與藝術無關。

小時候上算術課，作雞兔同籠的習題我就頭大，現在老了，還是不喜歡這個概念，為什麼會有人把兩個不相干的東西放在一起討論呢？

外國的月亮比較圓，這個說法應該都曾聽過吧，真的是這樣嗎？正確地說應該是比較大，圓則相同。我親眼在紐約上州鄉下看到很大很圓的月亮，當時的第一印象，外國月亮真的是比較圓！後來才想到可能與時令節氣或緯度有關，這句話只是個比喻，我想講的其實是老掉牙的議題，東西文化的問題。這個題目有點太大，只能從各個面向，分別成幾個重點來談。

日本有一位文學家谷崎潤一郎，他年輕時非常崇洋，他甚至恨不得自己是一個西方人。關東大地震時，他避居在關西的京都一帶，從日常起居生活中，慢慢地體驗到東洋文化之深奧，從此以後他變成一個東方文化積極啟導者，對後來日本人的思想生活藝術乃至美感起到極大的作用。

日本是亞洲最早西化的國家，而且是全盤西化，但是明治維新的大功臣伊藤博文在脫亞入歐的大改革之後他說，不管我多麼認真仔細地學習西方，我喝咖啡的時候，拿杯子的姿勢還是不對。我想，要一個老外學日本茶道的喝茶姿勢，不管他多認真仔細，肯定也是不對的。

生活，是人類最原始最根本的行為，全世界的人都大抵相同，最大的差別，是你以什麼文化體現在生活之中，表象與硬體容易學，其內核的思想文化不好學，文化是百年千年的積澱而成，要改變需從思想的覺醒開始……

有一年，去日本旅行，發現日本清酒品牌種類之多，恐怕不下千種。在山手線的地鐵上看到一個最頂級的清酒之廣告，只寫了三個字「**醍醐味**」，這三個漢字我都看得懂，但這到底是什麼味道呢？返美後，即詢問一位日本旅美的畫家野田先生，他稍頓了一下，然後說：醍醐味就是沒有味道的味道！我對他的回答肅然起敬：啊！這簡直是進入禪宗的境界了。

在窗邊陽台抽菸，從三樓望下街心，見兩位女士好像是正要道別，互相擁抱，突然有莫名的感動。我不認識她們，也不知道她們是否很常見的朋友，還是姊妹……那姿態那麼溫馨美好。我覺得人與人的擁抱（不分男女老少），是一種非常優美的姿態。

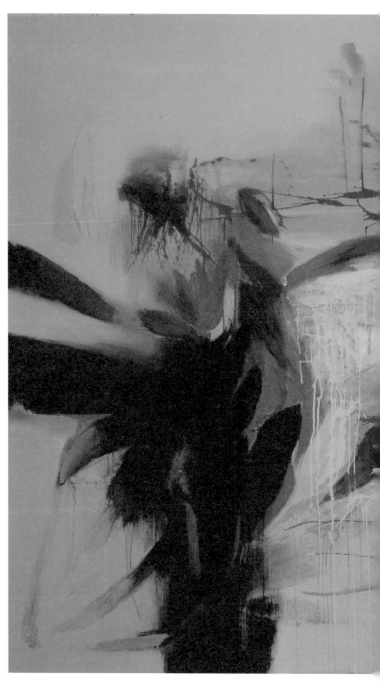

藍夢　2007　丙烯／畫布

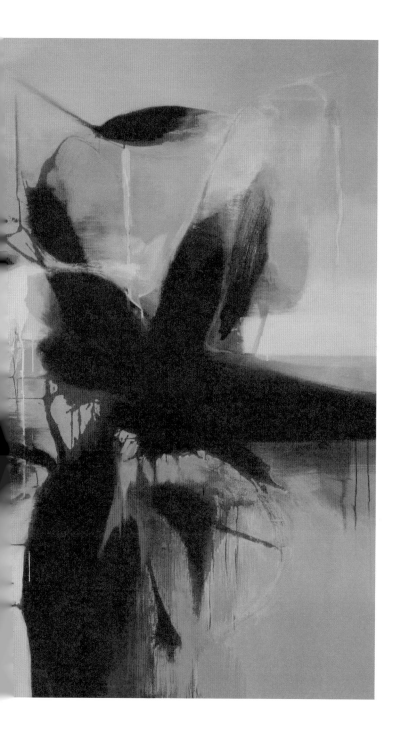

美
感

什麼是美呢？簡單地說就是「百看不厭」。

美，是不需要太多解釋的。

美所帶給我們的常是出乎意料的驚奇！

安迪‧沃荷說：每樣東西都有它的美，但不是每個人都能看得出來。

美是無所求的，就像田野百合、空谷幽蘭，一直都靜靜地在那裡，當你一旦發現了它時，卻讓你無法移開視線，又沒法說出話來。

藝術探討是本質性的，更深刻的層面，而不是表面的現象而已。

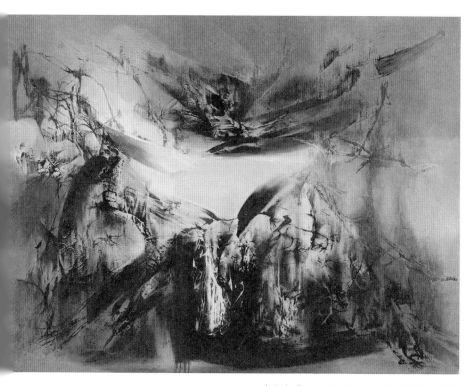

春之祭典　2017-2018　丙烯／畫布　雙併

藝 / 思 / 錄

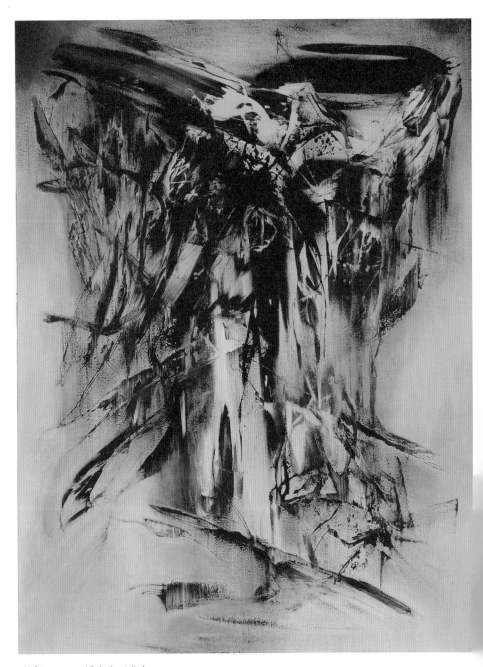

崇高　2016　壓克力／畫布

每一個顏色都有它的美感，重點在你要如何去使用它，讓它看起來好像非它不可，別無選擇。

暢快淋漓是一種心理舒暢痛快的感覺，這種形而上的愉悅也就是一種美感經驗。

極簡與極繁，都是美的原型，變化多端，存乎一心。

任何東西，你只要看得夠久，就能看出它的美來。

藝術源自於生活，但生活本身不一定是藝術，它需要經過轉化的過程，好比毛毛蟲變成蝴蝶般，過程奧妙神奇，結果才會讓人驚豔讚嘆無比！

美是生命的奧妙，它不只存在於眼睛，更存在於心靈。

繪畫

繪畫是對生命與美的沉思，它的作用是滲透性的潛移默化，而不是短暫的官能性快感。我們看到一張繪畫傑作，不會鼓掌叫好，而是內心激動讚嘆！

繪畫，易始而難工。

繪畫常是起始容易收尾難，最後成品已經看不出來是從那裡開始，在那裡結束的，我稱之為無始無終。音樂以交響曲為例，從第一樂章的第一個音符開始，到第四樂章最後一個音符休止，它是有始有終的。通常第四樂章是整首曲子表現結構的集大成，所以也是收尾難。我有張畫作自己很喜歡，覺得就像樂曲的第四樂章，止於不得不止，又有集繪畫與音樂之大成的意蘊。

繪畫之美，有時就藏在光影、明暗、虛實的相互掩映之情境中……

對於一張繪畫的感覺、看法，在這世上大概很難找到有兩人是完全相同的，這就是繪畫最迷人的地方。

繪畫的圖象是另類的語言，因此圖象本身就會說話，只是有些人聽得懂，有些人聽不懂。

單色繪畫，有一種不可言喻的美感經驗。

如行雲流水般的意境是我在繪畫中一直想表現的。

題材，在繪畫上從來不是問題，如何使它在繪畫美學上到位，才是創作時真正要琢磨的。

一件高質量的傑出繪畫，畫作本身自己會說話，其他的解說導覽，其實多少難免都有些牽強附會。

一張小畫，所花的時間不比大畫少。

小畫就像一行詩，一個樂句；大畫則像一篇史詩，一首交響曲。

繪畫常用的技巧手法中，渲染的特色是「柔」，硬邊的感覺是「剛」，若搭配適宜，就會得到剛柔並濟，相得益彰的效果。

若真是絕代佳人，遠看近觀都很好看，好看的繪畫亦如此，

遠看看氣勢，近看看氣質。

一個能讓你怦然心動的畫面，常常是覺得怎麼會從未見過，可是又好像早已存在於你的心中很久很久了。

每個人的知識結構不盡相同，因而不易於完善的溝通。繪畫作品是不需要翻譯的，即能觸及到人與人最深層的溝通，但藝術的感受能力，並不是每個人都與生俱來的。

Tell me something I don't know 不用告訴我「已知」，我之所以執迷於繪畫，是因為它是一種「未知」的探險。

胸中有一股不可名狀的感受不吐不快，就是需要將它爆發出來的時候了。

有些畫面，在我心中緩緩潛伏，多年後才被確認浮現……

一橫、一豎、一撇、一捺，把暗湧中的意識抒發出來，那是一種感覺的書寫。

繪畫基本上就是在二維的平面上，留下一些好看的、有意義的痕跡。

繪畫的內容與形式之具體實踐，即是畫家理性與感性之內在意象的外化。

為什麼我會說繪畫創作不是一種職業，因為他不為任何公司企業效勞，沒有雇主沒有薪水，也沒退休金，一例一休跟他沒關係，他全年無休，更別提年終獎金。

我經常在睡夢中畫畫，醒來了無痕跡，什麼也沒有。

畫畫與看畫是兩回事，畫畫是下棋者，看畫是觀棋者，諺云：旁觀者清，當局者迷。畫家最好具備雙重身分，既是當局者又是旁觀者，才能在兩者之間，走出一條自己的路來。

並不是每一個會畫畫的人，就一定會看畫，看畫是一種視覺的特殊能力，部分來自天賦，部分來自感悟力、判斷力和形象思考力，人稱之為眼力。真正犀利敏銳的眼力，在看畫時往往可以，見人之所未見。

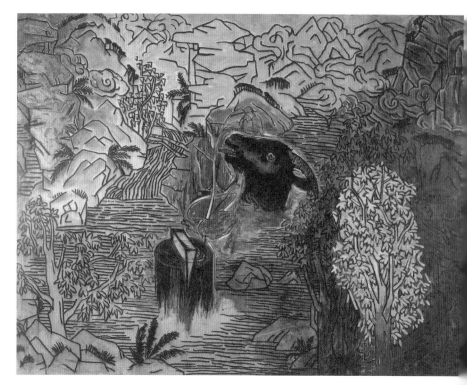

有羊頭的山水　1983　丙烯／畫布

植物、面具、花卉、石器等象徵圖象與造型元素，融合在畫面
的構成中，有一種原始又具生命力的視象。

八〇年代是個熱血沸騰的年代，也是繪畫最鼎盛的年代，可說是
繪畫的文藝復興。大西洋兩岸的藝術家都如火如荼地投入繪畫，
直到今天，繪畫仍是藝壇的主流，是誰說繪畫已死？

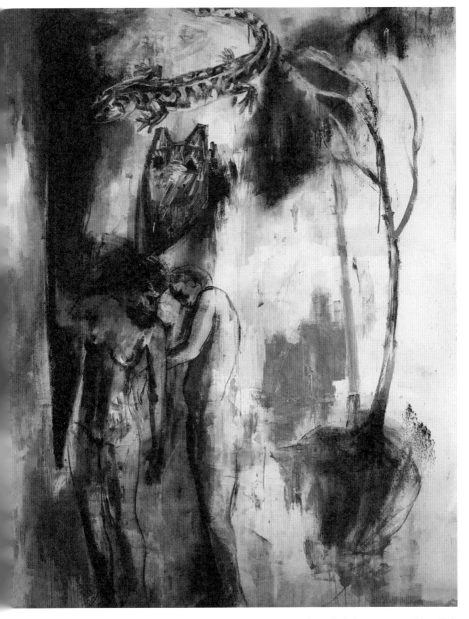

假面的告白　1987　丙烯／畫布

時間之流　2009　丙烯／畫³

破冰之旅　2016　丙烯／畫布

在創作上，方法材料只是一種手段，作品到位才是主要目的。

人為與天然看似不調和，但也可以是互補的，增加了視覺效果的豐富性。

我喜歡隨意並置式的畫面構成，然後讓色彩、調子、筆觸、動勢、姿態、造型，各自找到它自己的位置，成為一個不可分割的有機體。

濃郁豐富與恬淡單純的畫面，我兩者都喜歡，它們只是意趣不同而已。

英文的「Edge」這個字有雙重意涵，可以是「邊緣」與「銳利」，對於這兩種意涵的詮釋與辯證關係，我覺得特別耐人尋味。

複雜或單純的色彩配置，都能吸引人的視覺，難的是如何恰到好處，正如所謂的：增一分太多，減一分太少。

我一直都偏執於如「行雲流水」般的意境。

唐太宗《帝範》卷四「取法乎上，僅得為中，取法乎中，故為其下」。我看還是自己原創最好，不去取法就不會有上、中、下的困擾。

我在想，21 世紀數位科技時代的繪畫，會是什麼樣的表現形式呢？

畫面看起來歷盡滄桑，又那麼頑強地《一∠在那裡，或許這就是所謂具有一種能量的底蘊吧！

真、誠是一種難能可貴的品德，無論是在哪個領域哪個行業都是，藝術界自然也不例外，對藝術創作者來說，更是基本條件。

畫家在創作過程中，如果都沒有碰到任何問題，這其實是很有問題的。

畫友朱君寄來的句子：**懷才像懷孕，要時間久了才能讓人看得出來。**

疏懶的性格，形塑了自由奔放的庭園，也是另一種浪漫。

法國印象派大師莫內（Monet, 1840-1926），在晚年曾經感嘆道：繪畫怎麼這樣難啊！
我畫畫也已有半個世紀了，現在的體會真的是「深有同感」！

唐代詩人李商隱〈無題〉詩中有兩句是這樣寫的「春蠶到死絲方盡，蠟炬成灰淚始乾」，用來隱喻堅毅執着的藝術家的創作精神態度，再真切不過了。

沒有乳牛，哪有牛乳？沒有好的品種，哪有好的品質？
所以，看藝術家這個人，比看他的作品更重要。

唯我獨尊，也可以看成是創作者的定見。

孤傲：自由自在、無拘無束、我行我素。

對創作者而言，鼓舞就是一種內在能量的聚集與釋放。

就藝術品的欣賞而言，一件作品，哪怕是非常傑出的作品，要
博得所有人的讚賞，幾乎是不可能的！

「看畫」跟「看人」差不多，大約一分鐘就能一目瞭然，所以，
才有一見鍾情這種說法。

看一張畫，如果你第一眼就不喜歡，任你怎麼引經據典，頭頭
是道地想說服人家，其實起不了什麼作用的。所謂驚豔，就是
欲辯已忘言，目瞪口呆，全身起雞皮疙瘩。

畢卡索一向不喜歡勒澤（Fernand Leger, 1881-1955）的畫，他曾
說：你可以站在勒澤的畫前一小時之久，所得的印象與最初一二
分鐘無甚差別。這是相當銳利且苛刻的評論，但很不幸的，畢
卡索說得沒錯，而且一針見血，這不是文人相輕或是見仁見智
的問題，而是一種精準的看畫眼力！

這世上，大概沒有比畫了一張自己比較喜歡的作品，更令我感到欣喜若狂的事了。然而，快樂總是短暫的，經常是過了一陣子又不是很滿意自己的畫作。

曾經聽過有人看畫時，用「辨識度」作為一種優劣之判斷，我覺得「質量」和「內涵」都比辨識度重要得多。美國影片中，超人出現時辨識度最高了，但你只是看到外表的服裝罷了，衣服裡面的人張三李四都行，與超人無關。

我一直搞不懂「負負得正」這個道理？難道說畫壞兩張畫，就會畫一張好畫嗎？恐怕沒那麼好的事吧！

同樣是在畫畫，「畫龍點睛」和「畫蛇添足」是背反的操作原理，它的結果是「非此即彼」，沒有模糊地帶，畫畫者能不慎乎？

平庸的創作者，似乎經常在尋找靈感，而有才華的創作者，靈感總是先找上他。

找到一種個人的風格形式是不容易的，而沒有繼續地發展下去，大概是已經看出它的未來性，因為你是要畫一輩子呢！

從數學的概念來說，局部的總合就是整體，在繪畫藝術的觀看則是，局部就是局部，整體就是整體。

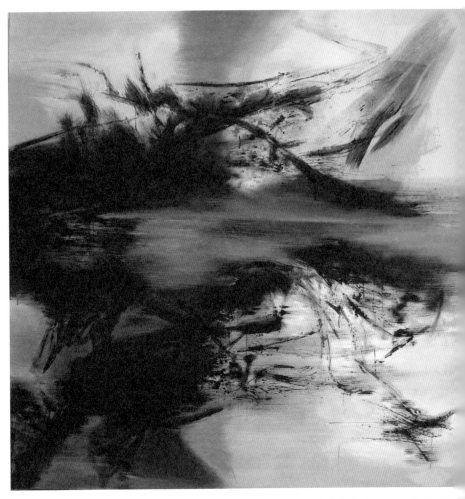

存在的痕跡　2012　丙烯／畫

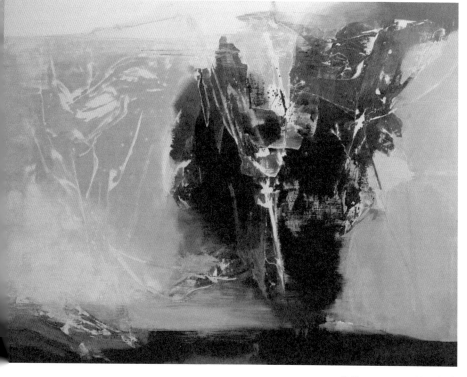

花影　2007　丙烯／畫布

文人畫，基本上不那麼崇尚色彩，但北宗比起南宗則有過之而無不及。

物質文明的躍升，並沒同樣帶來精神文明的躍升。

有創作經驗的人，大致能領會一二；**繪畫是一種緩慢的藝術**，像是春蠶吐絲一般，它是終身的職志，有如李商隱詩句所云：春蠶到死絲方盡⋯⋯

形象的直覺，是克羅齊的美學原理，欣賞繪畫大抵也可以從此切入。

一張我喜歡的作品，只有在這個時代用最恰當的媒材，最敏銳的觀看，最短的瞬間才產生的。在噴射客機還未製造的時代，無論你是多麼有想像力的畫家，想破頭也不可能有這畫面。

11年前，有天晚上，我夢見自己在畫一張藍色調的畫，第二天我真的畫了一張藍色調的畫，我就給這張畫取名為「夢藍」。

大約40年前，我剛到紐約的時候，還延續著出國前在台灣的「複製時代的美學」之創作理念。這時期對圖象與文字之間的辯證關係很感興趣，作了一些比較觀念性的畫作，記得有張畫名是「白馬非馬」，由此可見一斑，不過約一年左右，澎湃的激情就取代了冷冽的理性了⋯⋯

1982 年所作的一批畫作，讓我登上紐約的藝壇，隨著時間推移，我的畫風也不斷地演化，我不能忍受一再地重複一種形式，那怕那個形式已經是得到很多肯定或稱美。

1988 ～ 1989 年左右，我的創作風格逐漸轉變，整個八〇年代我畫了數百件紙本與布面的作品，起先多半表現性與暴力，畫面狂野充滿熱力，後來則專注在生與死的大命題上，這樣的畫作它不是看起來漂亮舒適，卻是能量充沛，有生命力與爆發性的張力，有血有肉，真像是張愛玲常說的：血淋淋的！

如果我 36 歲就死了，當時的形式風格是 OK 的，因為沒看過有那樣獨特的形式，也得到不少佳評，但是要我老畫這種形式，不需多久的時間我就會不耐煩了。但這時期的作品重不重要？先不論它是我在紐約登龍門之作，對我來說太重要了。它讓我更深刻的理解繪畫核心的問題與意義。這時期的畫作，我從市場上自己買回來，我變成自己的畫的收藏家了，真是有點莫名其妙！

抽象

得意忘形，通常講人沒自知之明，沉不住氣。同樣的說法，用來談抽象畫卻是好的，得「意」忘「形」，有點意到筆不到的意涵，了不得的功力。

作家用字講究，常令人既欣賞又佩服，張愛玲曾說，她最喜歡的配色就是「蔥綠配桃紅」很具體再寫實不過了，總讓我想到抽象畫的畫面……

對我來說，寫實與抽象，並非兩個完全相反而對立的概念，有時候它們是同一個東西的兩種觀看方式。

有人問趙無極，抽象畫要怎麼欣賞？趙無極回答說：你看它像貓就是貓、像狗就是狗。你可千萬別傻傻地在畫裡面找貓、找狗，是找不到的。我想趙無極之所以會這樣回答，大概是有點不耐煩吧！九百多年前，蘇東坡就已經說過了「論畫以形似，見與兒

倏忽　2006　複合繪畫

童鄰」，意思是說看畫在論這像什麼，那麼見解跟兒童差不多。

畫抽象畫就像在打手槍，只有自己在爽而已！這是前輩畫家李石樵說的，有點讓人啼笑皆非。

夢中的我是畫抽象的，現實的我是畫寫實的，而這寫實是指寫心裡或夢中之實而言。因此，我也弄不清楚所謂的抽象與寫實是什麼意思？

抽象繪畫與音樂有一個相似的地方，就是要知道什麼時候該停。

經過了八〇年代熾熱如達爾文進化論式的試煉後，我逐漸進入素雅之「植物美學時期」，好像從吃葷變成吃素，受到植物美的造型之啟發，也慢慢地溶入抽象的世界。

新千禧年前後，我的繪畫從九〇年代的「植物美學時期」逐漸蛻變到抽象，畫中的植物造形已轉化為畫面的繪畫性與抽象性的表現語言。2004 年，我在歷史博物館個展，就叫「象由心生」，創作理念已很清楚地告白。「象由心生」是從「相由心生」延伸而來。你心裡想什麼就會在面相上顯露出來，我把它改成「象由心生」，是內心的思想衍生為繪畫之形象表現。

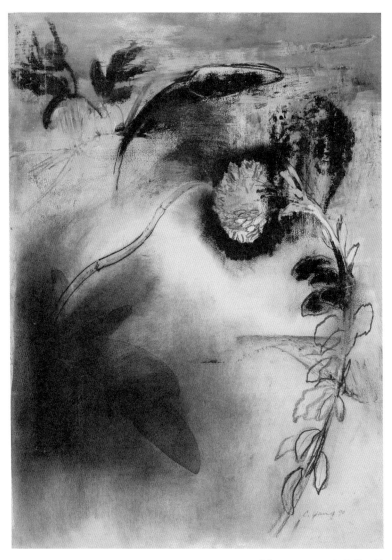

感傷　1990　混合媒材／紙

抽象　複合媒材　2019　紐

抽象　複合媒材　2019　紐約

媒材

我一直想要突破傳統定義下之創作媒材的邊界。媒材沒高下之分，它只是一種物質性的媒介，重要的是精神性的含量與意涵，才是作品的核心價值。

在繪畫創作上，越是簡單的媒材，越能夠考驗你的創意與表現能力，炭筆即是。

不同的材質、介面，不同的畫法、造形，組合成唯一、獨特的圖式。

越簡單的創作媒材，它的創造可能性之成分也越多，這也是「少即是多」的道理。

在創作上，題材、靈感、媒材、方法技巧，都不是最主要的問題，最重要的是「心」，畫「從心」而不從師。

八〇年代，畫了許多紙上的作品，我很喜歡紙的感覺，作為一種繪畫的載具；它的表現寬容度非常大。

每一種藝術的表現媒材，都有其侷限性，因而產生各自不同的難度與挑戰，也正因為如此，去解決其難度，回應不同的挑戰，突破侷限，即能顯示出創作者的卓越才能。

不知道是從什麼時候開始，官方與民間都喜歡提「文創」，重點是一向都不是那麼重視文化，沒有文化哪來創意呢？

草葉集　1990　混合媒材／紙

草葉集　1990　混合媒材／紙

素描

素描，是形象思維的心電圖。

傳統的繪畫分類，把紙上的畫作，習慣稱為素描，在二十世紀的繪畫類別裡，素描已經是一種獨立的作品。

素描，是沒有文字的詩篇。

線條是素描的靈魂，它可以引人入勝。

用柳枝燒成的炭筆，它在繪畫上的表現可能性，遠超過我們的想像。

素描，總是有一種說不出來的親切感。

素描作品，是我創作經驗中很重要的心路歷程。

露易絲·布爾喬亞（Louise Bourgeois, 1911-2010）：素描打開了我們的眼睛，而眼睛會帶引我們進入心靈。

美國抽象表現主義先驅高爾基（Arshile Gorky, 1904-1948）：素描是藝術的基礎，一個拙劣的畫家畫不好素描，但是一個素描很好的人一定很會畫畫。

從九〇年代末到 2000 年初期開始，我的繪畫已經明顯地漸趨抽象化的畫面構成，隱約中含有植物的造型與元素，是從之前的植物美學時期衍生而來的。起初先從素描著手，接著發展在中小尺幅的畫布，三、四年後展開在超大的畫面上。這時期的畫作，實驗性意味較濃，後來並沒有往這個方向發展下去，這時期仍是我的藝術質素中內在的重要部分，就是對思辨性的內涵不絕的關注。

在十九世紀之前，一般傳統的美術概念裡，對素描的認知，多半把它當成是一種繪畫能力的基礎訓練或是作畫之前的草稿、草圖等。到了二十世紀，因著現代藝術理論思潮的發展與變革，現代畫家已經打破了媒材的框限，素描已被視為一類畫種和獨立的繪畫作品。

沒想到席勒（Egon Schiele, 1890-1918）的畫作有這麼多人喜愛，由此可見，傑出的作品，不須要解釋太多，畫本身會說話。席勒的畫以人像、人體，和風景為主，媒材則多半是紙與畫布，人

像與人體的題材是他的強項，風景次之。我最傾迷的是他紙上的作品，他把所謂的素描提升為一個獨立的創作畫種，這在近、現代美術的發展有深遠的影響。

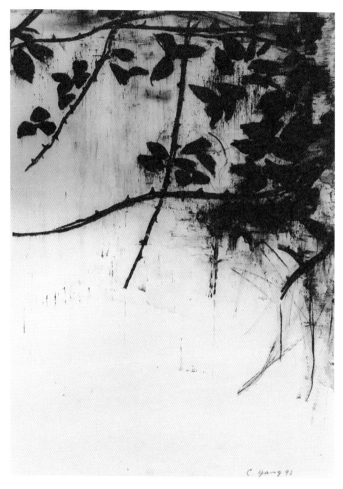

枝葉　1992　混合媒材／紙

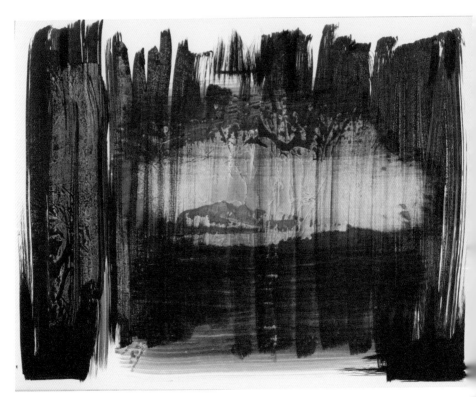

意識流系列　2007　水墨／

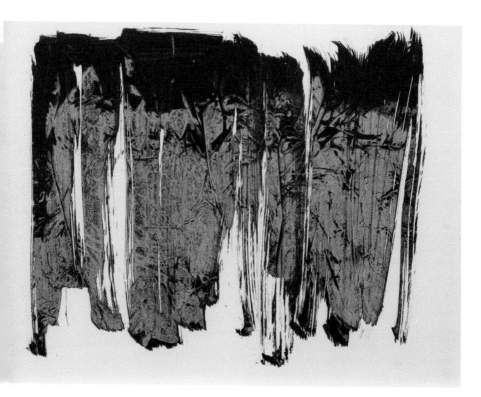

意識流系列　2007　水墨／紙本

水墨

墨和紙，是人類最偉大的發明，而且它還有極大的可能性與潛能未被開發！

傳統水墨畫歷史悠久，因而有老態龍鍾、疲憊不堪的感覺。究其原因，錯綜複雜，只能略述一些比較突顯的，與現代繪畫的語境悖反的地方淺談。中國畫、文人畫或水墨畫基本上講的是同一個東西，我用水墨會比較好談，水墨畫是比較新近一點的說法，它是概念化的藝術，因此容易模式化，然後技術化，它有皴法，它可以當眾揮毫，這與現代藝術思想或理論是有很大的落差。簡單地說，它是忌諱表達生老病死，喜怒哀樂等生命情境人文主義的東西，所以這些文人高士離群索居不食人間煙火，畫畫好像變成是道德品格的修行，而不是一種創新的文化生產活動，因而漸漸變成一種僵化了的教條。

水墨，這古老的創作媒材，有必要重新檢視、實驗、延展，開

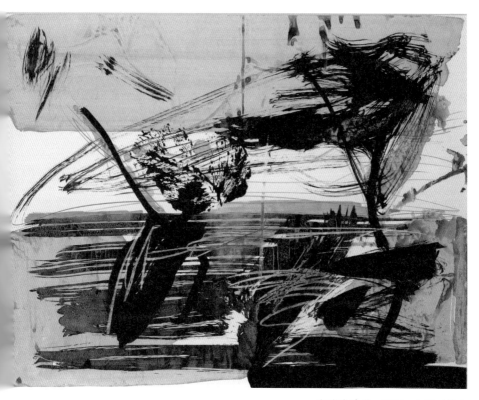

意識流系列　2007　水墨／紙本

拓其新的表現可能性。

水墨，我把它看作是一種繪畫媒材，沒有所謂國畫西畫的問題。繪畫就是繪畫，為達到繪畫創作之目的，不擇手段。

看似沒什麼新意的傳統水墨，也還是有創新的可能性。

要簡單，其實不是想像中的那麼簡單！

水墨雖然已有千年以上的歷史與傳統，但是仍然有拓展推衍的可能性。

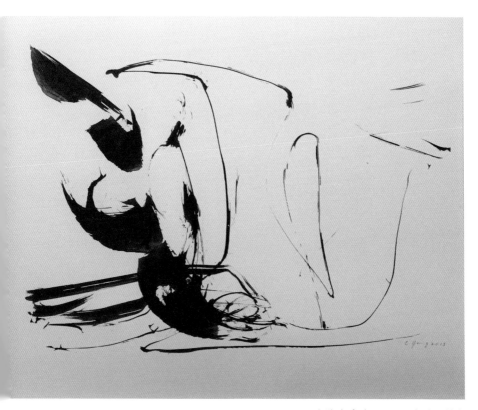

意識流系列　2002　水墨／紙本

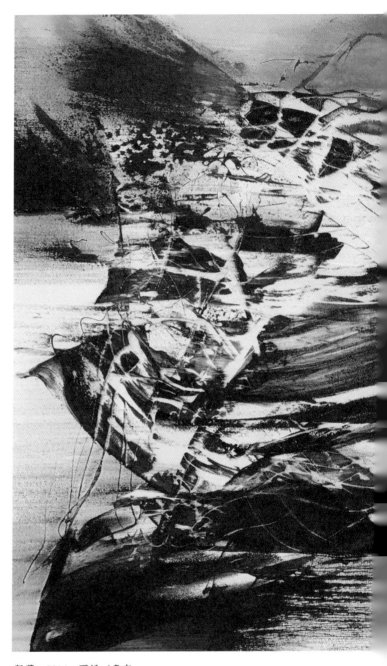

狂草　2014　丙烯／畫布

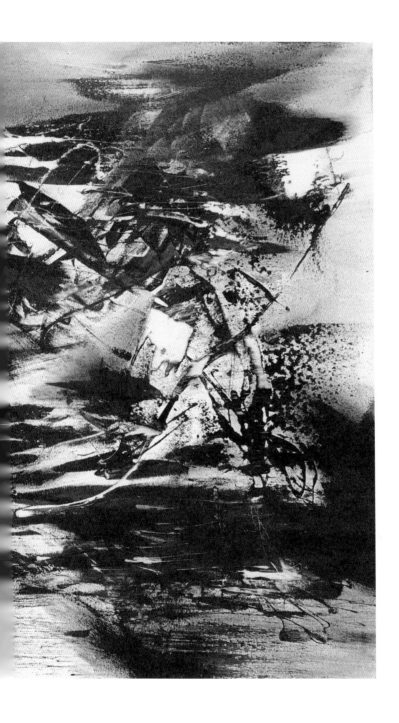

書法

學書（法），有二種入門之基本範本，即所謂的北碑南帖。
北碑的典型，陽剛勁健，力透紙背。

畢卡索說：**如果我是中國人，我會想成為書法家，而不是畫家。**

我發現，古典音樂在指揮演奏時，與狂草書法的書寫時之狀態，有極相似的地方，它們都是：旋生旋滅，即生即滅。

壁書是一種另類的書法，有異曲同工之妙。

魯迅是我喜歡的作家，看他的原稿用毛筆小楷書寫，字跡雋秀雅美，有書卷氣，真是好看。現代科技雖然帶來生活上的便利，但書法藝術已快瀕臨滅絕，這到底是文明的躍升還是幻滅？是無解的問題，奈何！

魯迅手稿

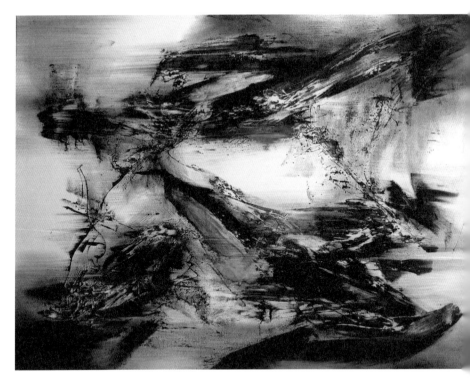

鳳舞　2013　丙烯／畫

席德進寫書法

攝影

攝影，如美國藝術家法蘭克‧史帖拉（Frank Stella, 1936-）所說：
你看到什麼，就是什麼。

攝影，也可以表現屬於純粹抽象性的美感。

誰都會拍照，只要食指按下快門，因此看什麼與怎麼看就變成
重要關鍵。

「光」是攝影最核心的元素，不管是自然的光還是內心的光。

70 年代，熱衷於攝影，因而設置一暗房，自己沖底片、印照片，
在暗房裡興之所至，經常忘了時間。

照片之所以迷人，不僅僅是因為它具有象徵、記憶、身分認同
等質素的緣故，而是那躍然紙上栩栩「生命」才是令人刻骨銘

室內　1981　紐約

心的真正原因。

在攝影或繪畫上，空白不是沒意義的。

我有些攝影作品，繪畫性很強，看起來很像繪畫，其實對我來說，它就是繪畫，只不過它是用攝影的材料、技術當作媒介而已。材料本身無藝術可言，經過藝術家的轉化才成其為藝術作品，媒材的類別不是那麼重要。

攝影的美，不單單是寫實或抽象的形式問題，而是在於這兩者之間出乎意料的互涉、互補的辯證關係上。

我是用攝影在作畫，而且作的是抽象表現主義的畫。

我總覺得具象與抽象、攝影與繪畫，是一體之兩面，它的差別在於觀看的方式。

每一個人都會拍照，但不一定都能拍攝出攝影作品。
每一個人都會寫字，但不一定都能書寫出書法作品。
每一個人都會塗鴉，但不一定都能繪畫出藝術作品。

攝影是最寫實的創作媒體，可是我總是在拍照時，最先看到被攝對象的抽象性美感。

光影　2013　金門

午后　1977　板

看　1986　中國・喀什

月夜 2012 地中海

那天在維也納，從 Leopold 美術館出來，天空開始下起雨來，在異鄉碰到雨天，會莫名地鄉愁起來。在蕭瑟雨中，走了很長的八條大街，經過 Klimt 住過的地方才找到 Vivian 展覽的畫廊。這位傳奇女子終身未婚，以當保母和管家為生。2014 年我看過一部關於她的傳記影片後就常在腦海裡浮現這位奇女子。她一生拍了近 15 萬張照片，許多拍好的膠卷到死後都還沒沖印出來，這種幾近瘋狂地熱愛攝影，可謂前無古人後無來者。她生前沒賣過一張照片開過一次攝影展，卻那麼執著地拍了一輩子照片，這無疑地是真正的攝影家！她過世後那些照片、底片膠卷和文件資料被拍賣，結果被一美國青年以大約六百美金拍得，年輕人花了不少功夫將它整理後，覺得應幫她舉辦攝影展，剛開始到處碰壁，因為她名不見經傳，又聽說是個保母，後來終於找到有興趣的畫廊才公開展出，結果轟動一時，被媒體稱為她在攝影界投了一顆原子彈云云……她是薇薇安‧邁爾（Vivian Maier）。

執是之故，對創作者而言，態度是重要的，態度決定高度。薇薇安‧邁爾的執著精神與態度絕對值得吾人學習與敬佩，但最後見真章的還是留下的作品本身，我是這麼看的。

在日本攻讀攝影學拿到博士的邱奕堅先生，有回我們一起參與座談，他舉了一個譬喻來形容法國攝影大師布列松（Henri Cartier-Bresson，1908-2004），名字的縮寫即 HCB。我們學習英文要從 ABC 開始，學攝影必須從 HCB 開始。布列松在攝影藝術界之重要性可想而知，他是把使用 135mm 底片的相機拍攝的照片，提

升為純藝術攝影的關鍵人物。

1986 年，我第一次去中國，在新疆喀什拍到一些維吾爾族小孩的照片，他們真是淳樸可愛。現在這些小孩都已是中年大叔與婦人了。攝影迷人的地方就在此，它凍結了瞬間。

回族的婦女是不能進清真寺的，婦女們在寺前長廊，準備了茶水，等待男人膜拜完出來就能解渴。

清真寺前　1986　中國・喀

1986 年，我與畫家朋友劉國松、姚慶章、馮鍾睿、李茂宗、于兆漪、涂英明等人，一起去敦煌及絲綢之路旅行，拍攝了不少照片。

「勸君更進一杯酒，西出陽關無故人」是唐・王維的詩句。陽關位於今甘肅省敦煌縣西南約七十公里，是通往西域的門戶，絲路南路的必經關隘，當年玄奘取經回國，也是走絲路南道。

陽關　1986　中國甘肅

方向　1994　泰國曼谷

一幅畫得非常寫實的畫，經常得到的讚美好像都是：哇！好像照片一樣。而一張拍得很好的照片，卻不常聽人讚美說：哇！好像一幅畫一樣。

我發現一個有趣的現象，一般人在觀賞繪畫與攝影時，常有兩種不同的反應，對於繪畫常會說「看嘸」就是看不懂。但對於攝影卻很少聽到有人說看不懂，由此可見，所謂的懂與不懂其實與審美或美感經驗無關，這已涉及視覺經驗、視覺心理學甚至美學的問題。

攝影可以在幾分之一秒的瞬間，抓住扣人心弦的影像，這是別的創作媒材無法取代的。

眼睛看不見的東西是攝影沒法拍的，抽象怎麼拍呢？透過藝術創作者的眼光與觀看，卻能在具體的實物中釋放出來抽象的美感，現實與抽象僅一線之隔，甚至是一體的兩面，這是一種二律背反的概念。

如果我可以用攝影機的鏡頭當畫筆，表現我的繪畫美學，那何須多此一舉，再徒手去畫它一遍？方法與目的孰重？

經常以攝影來拓展與淬煉我的形象思維與觀看方式，它不僅是觀念的也是視覺的，它也是獨立的作品。

電影

甲：我熟讀地理。

乙：你讀的地理已經是歷史了！

甲：我的歷史也不錯。

乙：你讀的歷史已寫成小說了！

甲：我太懂小說了。

乙：你懂的小說都拍成電影了！

甲：我熱愛電影。

乙：電影不就像是人每天的生活嗎？

甲：那我就活在當下！

乙：當下是不存在的，你還沒說完已經變成過去了！

甲：那我怎麼辦呢？

乙：你什麼也不是，就像一陣風來去無蹤！

人生，活在世就像一部電影，不外乎生老病死，喜怒哀樂的情節。劇本已寫好，老天是導演，最起碼的要求就是演什麼就要

像什麼！

最近，重看了伊力卡山導演的《天涯何處無芳草》（*Splendor In The Grass*），又讓我心中隱隱作痛，眼眶都濕了。這部電影談的是青春、愛情、歲月、命運……女主角娜妲麗華當時正是最年輕貌美的時候，更讓電影的戲劇性張力淋漓盡致。伊力卡山是個不錯的導演，雖然還稱不上大師級的人物，但他的《亞美利加、亞美利加》和《岸上風雲》都是膾炙人口之作。他在麥卡錫時代被疑曾加入共產黨，受了些苦頭。

有一部外國電影片名叫《我的生活像隻狗》（*My life as a dog*），日本作家夏目漱石有一小說叫《我是貓》，也有西洋流行歌曲的歌名叫〈我是一塊石頭〉（I am a rock）。對我來說，我不想當狗、貓或石頭，我寧願是棵樹，樹木活著的時候好看，供氧、乘涼，死了還可以做傢俱！

義大利導演貝托魯奇，他的電影之場面，常喜歡在下午四、五點鐘，接近黃昏的陽光下拍攝，有一種浪漫到幾近頹廢的感覺。

看完電影《岡仁波齊》（*Paths Of Soul*）之後，我有一個令人困惑又迷惘的想法：生命是沒有意義的！？岡仁波齊，是西藏的一座聖山，藏人一生最大的願望就是能成為一位受人敬重的喇嘛，和到此聖山朝聖。我沒去過岡仁波齊，但看過藏人長途跋涉，餐風露宿的到此朝聖的影片，極受震撼。祂就是大自然的氣勢，

神聖而不可知的力量。

雷諾瓦的兒子，是法國著名的電影導演，他寫了一本傳記《我的父親雷諾瓦》，書中提到雷諾瓦曾經說過：**當我吃得起上好的牛排時，我的牙齒已經掉光了。**

大約五十年前，我還是一個多愁善感的文藝青年時，曾經讀過一篇文章，是關於日本電影大師黑澤明的研究，有一段記憶特別深刻，說不定對於今天台灣的現狀或許能起到一點反思與覺醒的作用。

黑澤明年輕時，原是想當畫家，畫得也不錯，還曾經入選當時日本美術界登龍門的重要展——二科展。當時的日本電影乏善可陳，除一、二位極優秀的前行者，幾乎都是拍哭哭啼啼賺人熱淚的家庭倫理片，格局不大死氣沉沉，手法粗糙製作簡陋，有志之士已經覺得不改革不行，但又不知道從何改起。

黑澤明就在這種氛圍出現的，他去當時最大的電影公司應徵，想在電影上有所發展，當時考試的題目也反映了現實的需要：你認為今天的日本電影要如何改革？去應試的也是各路英雄，從談演員、演技、劇本、服裝、攝影、音樂到美術等等。各抒己見，洋洋灑灑，有近千言者，黑澤明不到二分鐘就交卷了，只寫了四個字：**從頭做起**。真的是大刀闊斧的改革。

當時負責甄試的是非常優秀的導演溝口健二，他絕對是一個伯樂，一看就大為激賞，何等見識何等格局何等氣勢啊！後來事實證明黑澤明的確是鬼才，使日本電影登上國際影壇。記得剛

到紐約時，曾經遇到一個藝術電影院正好在辦黑澤明電影的回顧展，印象深刻的是看完《大鏢客》時，全場觀眾起立鼓掌。若不是溝口賞識，就沒有黑澤明，可以說沒有伯樂就沒有千里馬。溝口導演過世之後，黑澤明每年都上墳前獻花悼念，感謝他知遇之恩。這個故事除了慧眼識英雄的部分外，重點在混沌的現象環境中，如何找到問題的根本原因，基礎建設若是不足，那就從基礎做起。台灣都市景觀之醜的談論時有所聞，問題不是出在錢與技術上，其根本是藝術人文基礎建設之不足，需要從問題的根本源頭做起。

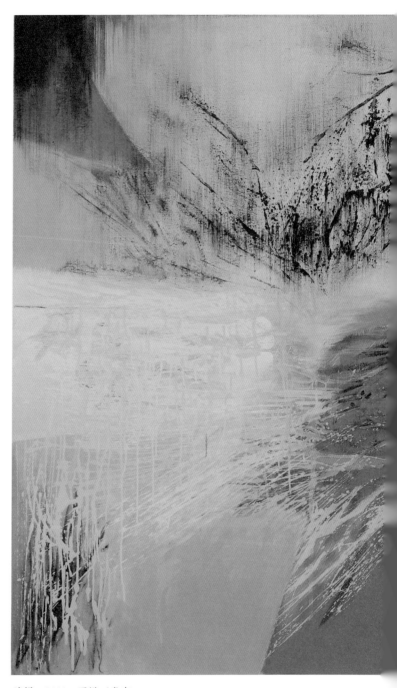

流暢　2011　丙烯／畫布

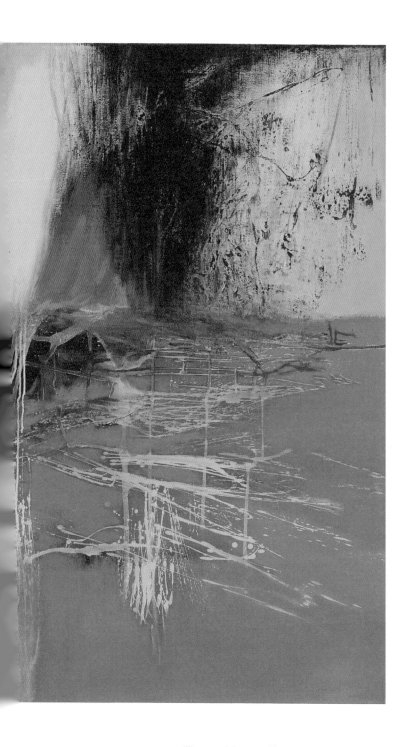

音樂

音樂，是有始有終的；繪畫，卻是無始無終。

從繪畫觀賞者的角度而言，一張畫到底是從那裡開始，又在那裡結束？幾乎無從知曉，音樂是清清楚楚的，有始有終，所以我說繪畫是無始無終。

缺少了音樂，空間是不完整的！

休止符，是音樂創作者的終極關懷。

優美的音樂都是發自內心的，美的意象也是如此。

音樂是用耳朵聽的，它是看不見、抽象的，你不會因此而說聽不懂，當聽到好聽的音樂時，你總是嫌它時間太短。

有人酗酒，我是酗樂。說得誇張一點，我可以一天沒有看畫，但不能一天沒聽音樂。

人們會因為聽到撩撥心弦的音樂而感動流淚，看深刻的電影、讀感人的文學，甚至看精采的球賽，都會激動得落淚。但我從來沒有在一張畫前面流淚，我會起雞皮疙瘩和寒毛豎立，嘆為觀止！

傑出的鋼琴家，在獨奏會結束之後，被讚譽琴藝高超精采絕倫，鋼琴家回答說：其實，我沒有彈的那一刹那，才是最精采的。一語點出音樂之奧妙，真不愧是大師！

西方一心理學家研究發現，人在觀賞繪畫時，幸福指數會升高，很像在戀愛中的感覺。我最近發現，在聽古典音樂時，有種在愛情中的感覺。

從北京回台北，接著二天後又飛紐約，對一個御宅族的老男人來說，是有點累……剛到紐約才二天，時差都還沒來得及倒過來，又去紐約上州的薩克堤斯，靠近六〇年代嬉皮大型露天音樂演唱會的烏士托克附近鄉間，兒媳租了個房子度假。在那蕭瑟的冬日早晨，配上韋瓦第的音樂簡直是美到不行。

那趟搭機，很專注地聽音樂，聆聽巴哈、布拉姆斯、布魯克納、德伏乍克、舒伯特、馬勒……的作品，在三萬七千英尺高空聽

音樂，有意想不到的神奇魔力，終於體會到所謂「此曲只應天上有」的真正感受。

古斯塔夫‧馬勒（Gustav Mahler, 1860-1911），是我很喜歡的作曲家之一，他的音樂氣勢磅礡又帶點憂鬱淒美，宏偉細膩兼而有之。其第二交響曲〈復活〉，總是讓人百聽不厭。我有件作品，不是在詮釋這曲子，而是一種內在的感動化為視覺圖象。它是繪畫，不是文學或音樂，我借用了他的曲名作為畫題，感受確實緣起於此。

音樂的內核本質是愛，是我個人的體會與感受，從音樂的美學理論而言，不一定是沒有爭議的，但我對音樂的理解與認知是如此的。法國作曲家德布西，十八歲時愛上一位三十歲的貴婦，為她寫了廿首歌，表達他的愛慕之情。德伏乍克五十歲時，突然接到他老情人的來信，當時他正在創作一首協奏曲，他就把他的情人最喜愛的旋律寫進樂章裡，這是男女之愛。至於像〈芬蘭頌〉與〈我的祖國〉，則是表達對國家的愛，安魂曲是表達對逝者之情，搖籃曲是對小孩之愛，歌劇的詠嘆調更是柔腸寸斷的愛情，在樂聲中縈繞不絕……

時尚或流行，常是來得快去得快，但是巴哈（Bach, 1685-1750）的音樂，今天聽起來仍然讓我們怦然心動。對於藝術作品而言，最嚴苛的考驗就是時間。人們喜歡的新潮、前衛、時髦，它們都還未經過時間的考驗。藝術不是一種流行，它是超越時空，

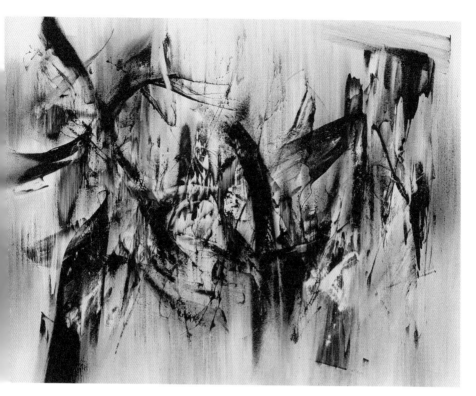

第四樂章　2015　丙烯／畫布

是恆久的。

好友李兄，有一回在紐約的 Tower Record 想買一張音樂 CD，店員問他：你需要幫忙嗎？想找哪一位音樂家的作品？李兄說：有 George Washington 嗎？店員說：嗯…我不知道我們的國父還會作曲。李兄這時才發現說錯了，他想買的是爵士樂的 George Winston。真是差一點就差很多啊！

杜布西是法國作曲家，他雖沒有到過東方，但對東方文化哲學很嚮往，藝術家的想像力是種特異功能。

可以想像我這個宅男，自我隔離的生活是如何苦中作樂的，早上我就是以最愛的巴哈（J.S. Bach）的音樂開始新的一天的。我發現如果天氣好，陽光亮麗的早晨，聆聽巴哈的〈郭德堡變奏曲〉（Goldberg Variations）會讓你一整天的心情充滿愉悅，下雨天可能就沒那種效果了。

每次聽到孟德爾松（Mendelssohn, 1809-1847）和舒伯特（Franz Schubert, 1797-1828）的〈Songs Without Words〉我都忍不住眼眶濕了起來。老男人落淚，算不算憂鬱症？有憂鬱症的人我不建議去聽，真的會讓人想不開！

芸芸眾生中，能夠慧眼發現某一位創作者的才氣，依我看來是一種不容忽視的才氣。舒曼（Robert Schumann, 1810-1856）之

於舒伯特就是一例。作曲家舒伯特（Franz Schubert, 1797-1828）的第九交響曲〈The Great〉，他生前從未聽過被公開演奏，一個機緣被另一位名作曲家舒曼發現了，舒曼想盡辦法奔走推崇，終於在舒伯特死後 11 年，首度公開演出，大受好評。舒伯特一生寫了 146 首歌曲，一般人都以為他擅長寫歌而已，是舒曼發現了他在交響樂方面的才華，如果沒有舒曼，這個偉大的交響樂在這世上是不存在的，我每次聽到這首舒伯特的第九交響曲，就對舒曼感激得不得了！若非才氣縱橫能有這本事嗎？

美術

在美國的孩子，從小就由老師帶着在現代美術館與奇里訶爺爺、畢卡索爺爺們見面，他們長大之後，會對文化藝術毫無感覺嗎？了不起的畫家、雕刻家、建築師、電影導演等等，都是從這種背景產生的，這就是文化軟實力的基礎建設啊！

歐洲最強的是德國，美洲最強的是美國，巧合的是我在這兩個國家最常看到小孩子在美術館上課，文化藝術的軟實力與國力之間的關係，我不認為這是純屬巧合。

視覺藝術上對觀看的方式，可間接解決政治的問題。可惜台灣的美術基礎教育不足，後天失調，自然是不會認識到這層面。

美術是文化藝術的核心，美感教育是它的基礎結構，就像治國所強調的基礎建設。基礎結構與基礎建設英文都是 infrastructure。

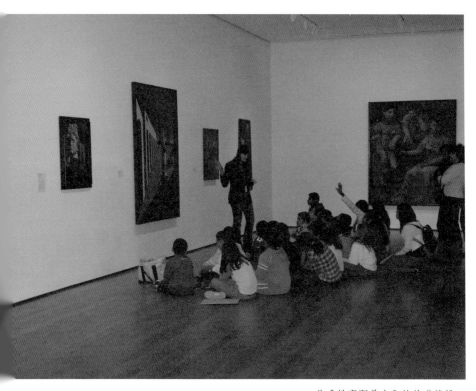

美感教育即是文化的基礎建設。
美國小學生在紐約現代美術館上課的情形。

藝 / 思 / 錄

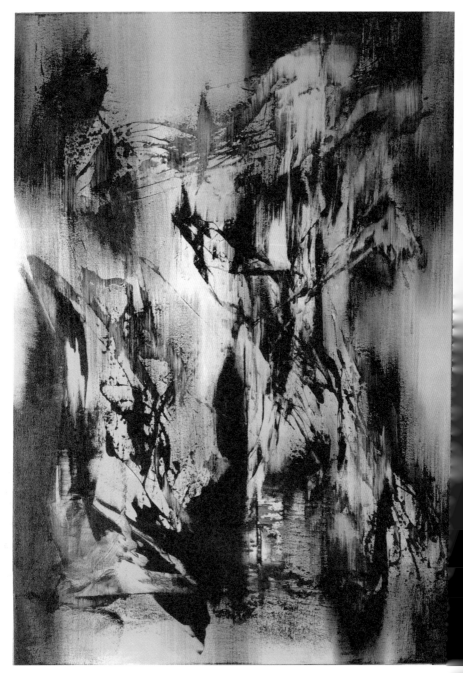

四合一　2014　丙烯／畫布

文化藝術極為重要，希臘的政治或經濟沒搞好，可能垮掉，但希臘文化藝術是人類永遠的共同遺產。

文學有「比較文學」的研究，美術也可以作「比較美術」的研究，所謂人同此心，心同此理。有時雖在時間上相差數百年，所關注的大敘述或大哉問是相同的。然而，時空不同、歷史背景不同、表現方式不同，但其核心本質是相同的……

「比較美術」的概念下，與古代大師並列，依我個人的淺見，所有今人的作品中，只有畢卡索的畫能挺得住，魯西安‧佛洛依德次之，有點吃力，其他的都不忍卒睹。倒是有一位叫 Fiona Tan 的年輕藝術家，用影像裝置的作品表現，頗為引人注目。

維吾兒族小孩　1986　中國・喀什

赤子

孫女最厲害的不只是很會畫畫，而是她在五、六歲時所說的一句話——*Painting has no meaning, but it's beautiful!*

小孩子不懂得阿諛諂媚或睜眼說瞎話，他們總是純真地依憑感覺來觀察國王的新衣，只有赤子之心、赤子之眼才看得到國王是沒穿衣服的。

小孩看到美的事物時，可能說不出為何是美的道理來，這不影響小孩的感受能力，關鍵在 meaning（意思），你不會問常玉他那張創台灣拍賣史上最高價的瓶花，是什麼意思？而美或不美，倒是見仁見智的。

小孩有值得我們學習的地方，他們很真很善很美。

我喜歡看小孩子，因為他們純真、善良，自然也就很美了。

畢卡索曾說：我十幾歲就可以畫得和拉菲爾一樣好，但差不多花了一輩子的時間才學會像小孩子那樣畫畫。

小孩的天真無邪實在可愛，輕輕淡淡的，但意味深長……

每一個人都是赤裸裸地來到這個世界，但在現實的光天化日的大街上，看到一個全裸的男孩凝視著你，不由得讓人有種超現實的感覺。

赤子　1986　中國・喀什

畫室

我收集很多蕈菌類的遺骸，它如年輪般優美的線條，使我聯想到悠悠的歲月和時間的痕跡。

我在畫室裡種的橡膠樹，也成了我作畫的題材。

畫室中有隻蜥蜴標本，曾經多次出現在我較早期的畫作中，我們不常那麼仔細看蜥蜴吧！我的祖父在我小時候常提起：**人死留名，虎死留皮**。蜥蜴死就留作標本。

1992 年，我在紐約的畫室又遷到克勞斯比街（Crosby Street），仍在叟后區，算來是第五間了。這間畫室空間較大，在頂樓；所以有兩個天窗，自然光充足很適合畫畫，在這裡住最久，差不多 24 年。這是一棟九十幾年的建築，沒有電梯樓層又高，爬起樓梯來真是夠嗆！但是我很喜歡這間工作室，在這裡畫畫、聽音樂、看書寫文章，可以好幾天不下過樓，大隱隱於紐約市。

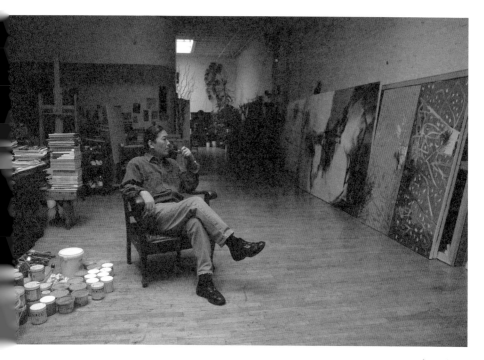

高媛 攝影

1979 年旅美迄今已經 38 年了，在紐約市我搬過九間畫室，克勞斯比街的畫室最大，用得最久也最喜歡。24 年裡我在那兒畫了數百件作品，如今回想起來仍是很懷念。

創作的經驗其實是不足為外人道的，它的過程無法想像，筆墨也難以形容。畫家在畫室中獨自與畫布對決，身影是寂寞的。每張畫的背後是由無數次的嘗試錯誤挫折掙扎支撐起來的。豈只是痛苦與狂歡交織所能形容……

2016 年，我在 SoHo 的畫室，又搬遷了一次。我想這可能也是我最後一次搬工作室了，到我現在這個年紀，大概是一動不如一靜吧。目前這個畫室比起前一個空間小，要畫三併、四併的大畫有些侷促，但還挺合用。紐約畫家 George Condo 曾租這空間當畫室三年，真想畫大畫也還是管用的。

畫室裡的三張畫作已經折騰很久了，中間那張 2016 年開始的，左右兩旁的是 2017 年開始的，雖然不是天天畫它們，但修修改改一直到前二天還再畫，真是沒完沒了！這三張都算大畫，每張 78x60 英寸，197x152 公分，相當於 150 號，加起來就 450 號了。光是搬來搬去就挺累人的。

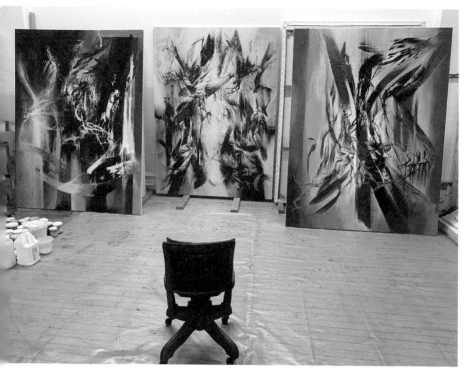

布隆街畫室　2017　紐約

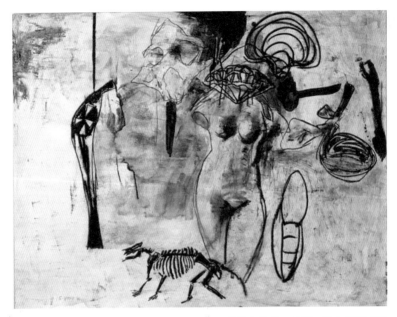

新的老故事　1986　混合媒材／紙

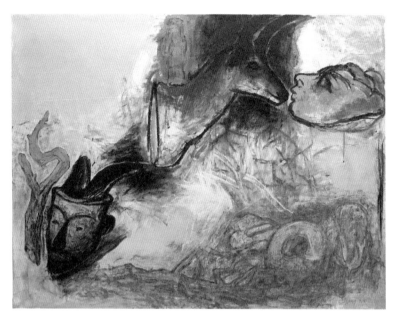

另一個故事　1985　混合媒材／紙

故事

宋人王希孟的〈千里江山圖〉真是曠世傑作，任何一個局部都
自成一畫，畫中石青與石綠，真是優雅的配色。他畫這張畫時
才十八歲，廿三歲就去世了。一生就畫了一張畫，卻能一筆定
江山、名垂青史，真是古今中外無人出其右。

Banksy 應該把他的每件作品都附贈一部碎紙機，因為它的畫作，
就像看過即可銷毀的垃圾信件。

美國大導演柯波拉的女兒 Sofia Coppola 本身是演員也是導演，
新作 *The Beguiled*，在坎城影展得了最佳導演大獎。她以 2003
年的作品 *Lost in Translation*，一舉成名。正如她的片名 Lost in
Translation，不同語言文字經過翻譯，往往韻味盡失無法傳神，
誤會或鬧笑話的情形也都可能發生。尤其中文翻成外文更是難
度甚高，從事翻譯的人，大體上都共識，翻譯至少要做到信、雅、
達。有時即使做到這三項要求，讀起來卻味同嚼蠟，沒有味道。

所以有人說翻譯是再次的創作，也是有點道理的。記得很多年前看詩人余光中的文章，提到這問題時，還舉了個很經典的例子，請問中文「人在江湖，身不由己」，該怎麼翻英文？中文厲害吧！

安迪·沃荷（1928-1987）是一個傳奇，也是爭議性的藝術家。他大概是古今中外第一位直言不諱談金錢的藝術家，他不但談錢、愛錢、也畫錢。他年輕時從事插畫與平面設計，卻嚮往當畫家，帶著作品去找畫廊展覽。當時紐約最夯的畫廊人伊蓮納瓦德，看了作品並不喜歡，不知道是開玩笑還是只想打發他，就說：你如果畫鈔票我就給你展。結果安迪回家後，就真的畫起鈔票來。後來這批鈔票畫，瓦德還真的幫他展出。沃荷真是扮豬吃老虎，用藝術家羞於啟齒的金錢，堂而皇之地打進藝術之殿堂。沃荷晚期作品，還是不忘錢，但畫鈔票比較花時間，乾脆畫個大＄了事。今天的藝術界會變成這樣，他是不是始作俑者呢？

安迪·沃荷說：我不看書，我只看電視。他還說：美術雜誌很無聊，還不如時尚雜誌好看多了。

義大利大導演費里尼（1920-1993）曾說：**義大利有三樣東西特別發達，就是政治、宗教、電影。因為它們都是幻覺**（Illusion）。

世界著名舞蹈家鄧肯（1877-1927）女士，她非常欣賞大文豪蕭

伯納（1856-1950）先生。她對蕭先生說：我舞跳得好，身材又那麼棒，而你有那麼聰明又智慧的腦筋，如果我們結婚，生的小孩一定十全十美。蕭伯納回說：那不行，萬一生的小孩，身材像我，腦袋像妳，就完蛋了。幽默，是一種機智與生活的深度體驗，無傷大雅又發人深省。越是文明的人越能體現幽默感在平凡的生活當中，笑點即在那，沒人會認為鄧肯無腦吧！我想鄧肯當時應該不會因此而生氣，頂多說：You dirty old man！

大台北畫派是黃華成創的畫派，他既是校長又兼撞鐘，就他自己一個人，單打獨鬥。既然叫畫派就應該有宣言，這難不倒他，他洋洋灑灑寫了數十則，其中有一則挺逗的：英國女王也會大便，而且每天都會。

馬蒂斯有一回邀請雷諾瓦去看他的畫，看了一些畫作之後，雷諾瓦很直白地說：「我不是很喜歡你的畫，但這張從窗子往外看的畫，上面的黑色使室內整個都亮起來了，我第一次看到有人用黑色來畫光線。」我覺得這是一種極高的讚美。我有件作品試著用黑色來表現閃閃發亮的光芒，不知雷諾瓦看到會說什麼？

被譽為錄像藝術之父（Father of Video Art），在國際藝壇備受敬重的藝術家白南準（1932-2006, Nam June Paik，백남준），有一次和他閒聊，他提出了一個有關民族性格的看法，頗堪玩味值得與大家分享，他說：中國人是農民性格、日本人是漁夫性格、韓國人是女真族，屬馬背民族，是游牧民族性格。我們約略可

以體會，確實有那種意味。

畢卡索（Pablo Picasso）的母親曾說：我的兒子若從政，他就是拿破崙！他從事藝術，所以他是畢卡索！看起來畢卡索的媽媽也不是一個省油的燈！

法國大畫家雷諾瓦（Auguste Renoir, 1841-1919），晚年得了極嚴重的風溼性關節炎，發作起來痛澈骨髓，他甚至要將畫筆綁在手上才能畫畫。有天馬蒂斯去拜訪他，問說：你那麼痛苦為什麼還一直不停的畫？雷諾瓦回說：**痛苦是會過去的，而美是會留下來的**。

庫爾貝（Gustave Courbet, 1819-1877）在他那個時代，被稱為是全巴黎最驕傲的畫家，仔細看他的作品，絕對不是自己無限上綱。

康威勒（D. H. Kahnweiler, 1884-1979）是一位西方現代藝術史中最受尊敬的畫商，他可以說是現代藝術的締造者又是守護神，因為沒有他的支持就沒有立體派，沒有立體派就沒有現代繪畫。他在沒有人接受立體主義的時候，一路支持呵護畢卡索、布拉克、瑪格利斯、德罕等畫家。布拉克在 1908 年送了六張畫去參加秋季沙龍，全部落選，是康威勒等秋季沙龍結束的第二天，在他的畫廊給布拉克（Georges Braque, 1882-1963）開他生平的第一次個展，那年布拉克才 26 歲，這是何等眼光又是多麼大的

鼓勵與支持啊！至於他幫助畢卡索就更不用說了。

雨果（Victor Hugo, 1802-1885）是法國著名的作家、詩人，也是一位非常傑出的畫家，與他同時代的法國浪漫主義繪畫大師，德拉克洛亞（Eugene Delacroix, 1798-1863）在寫給雨果的信中說：如果您決心當畫家而非作家，成就會高過這個世紀（十九世紀）全部的藝術家。

詩人艾青（1910-1996），年輕時曾赴法國巴黎學習藝術，有一天在街頭寫生畫畫，圍觀的一位法國人問他說：你是從哪裡來的？艾青回答：中國。法國佬說：你的國家都快亡了，你還在這裡畫畫！不久艾青隨即束裝回國。

在中國廣東深圳附近的大芬村，有位畫匠被稱為「中國梵谷」，他叫趙小勇，十幾年來已複製超過十幾萬張梵谷的畫作。因為訂單多，越畫越熟練，居然可以 28 分鐘畫一張梵谷的自畫像，22 分鐘畫一張向日葵，只靠梵谷的原作圖片，就能畫得維妙維肖，當然也因此賺了不少錢，但他心裡總覺得不踏實。有一天，他下定決心想去荷蘭看梵谷的真跡原作，他第一次出遠門，搭了很久的飛機到了阿姆斯特丹。當他終於站在梵谷的向日葵畫作之前，目不轉睛地盯著看了將近十來分鐘，不知不覺中激動得淚流滿臉，說不出話來。這是真實的故事，它啟發了我們一個道理：你也許可以畫出幾可亂真梵谷的畫作，但你無法成為像梵谷這樣的一位藝術家。

耶穌說：富人要進天堂，比駱駝穿針孔還難，簡單地講就是不可能。事實上，耶穌不是這麼講的。

當達文西的畫作〈救世主〉耶穌的畫像，拍出約合新台幣 135 億天價時，世界最大的高古軒畫廊主人拉里‧戞勾辛，沒有跟大家一樣流淚與鼓掌，而是驚嘆地說了二個字：Jesus Christ。挺貼切的，不然還能說什麼？

金聖嘆（1608-1661）在被斬首行刑前，留下幾行字給他的兒子：
「豆腐乾與花生米同嚼，有火腿的味道。」真是一位曠放豁達
的名士啊！

去 MOMA 看羅勃‧羅森柏（Robert Rauschenberg, 1925-2008）
的展覽，絕大部分的作品以前都看過。像他 1953 年向威廉‧狄
庫寧（Willem De Kooning, 1904-1997）要一張素描作品，然後用
橡皮擦擦掉那件，也在其中。印象中此作是耶魯大學美術館所
收藏的，它已經是當代藝術的經典之作。據說當時狄庫寧問他：
你要我的素描想幹什麼？羅森柏說：我想把它擦掉。狄庫寧很
幽默地說：那我得畫用力一點讓你擦不掉。我想當時他若用簽
字筆，那就會讓羅森柏擦得夠嗆！

薇薇安‧邁爾的生平故事確實很感動人，我覺得真正扣人心弦
的部分，在於她的執着與信念。一個人一生只專注一件事，至
死不渝，而且既不為名也不為利，真是很了不得！論及作品，
她積沙成塔式的體量，就算以比例原則來說，要從 15 萬張中挑
選出 15 張佳作，總比 150 張或 1500 張中挑 15 張，可能性要高些，
除非 15 萬張全是平庸之作。街頭攝影講求的就是決定性的瞬間，
是與你走了多少路，花了多少時間與精力成正比的。提出決定
性瞬間理論的法國攝影大師布列松，一生也是足跡遍布全世界，

決定性瞬間還加上了他的視覺美學與才華，才成其為攝影藝術之經典。薇薇安‧邁爾的作品不能說沒有個人的美學或才華，但似乎少了一點，說不出來的影像藝術的刺點，那種能讓觀眾看了不覺怦然心動或欲辯已忘言的神奇力量，藝術作品之高下評斷是很殘酷的一件事。

關於巴斯基亞（1960-1988）的故事，多年前我曾寫過一篇長文在香港的雜誌發表，在更早八〇年代，我可能是第一個介紹這位畫家在中文媒體上的人，刊登在《藝術家》雜誌。近來他的畫作在拍賣會上創了破天荒的高價 1.1 億美金，合台幣約 33 億。大約在十八、十九年前，有位友人原先在畫廊工作，後來自己出來設立工作室做藝術品的買賣，要我幫他推薦值得收藏的美國藝術家給他的客戶，我給了他兩個名字安迪‧沃荷和巴斯基亞，而且還幫他找到作品，當時在紐約代理我的畫商就有不少他們的畫作，彼時這兩位畫家的畫價還不太貴，如果說這創天價的巴斯基亞是漲了 5800 倍，那麼接下來的情形就請諸位看官自己去猜想了。

姚慶章、白南準、楊識宏　攝於紐約

1986、87 年左右，有一天姚慶章突發奇想，找白南準（1932-2006）和我三個人合畫一張畫，沒想到白南準答應了。大家都知道 Nam June Paik 是被尊稱為 Father of Video Art，當時很好奇他會畫什麼呢！那天在我的工作室我們三人合畫了一張畫，大部分畫家合畫的作品很難是什麼傑作，只是好玩而帶紀念價值罷了。

有一年去歐洲旅行，搭火車從巴黎到法蘭克福，碰到一個阿拉伯聯合大公國的家族在同個車廂。一群約六七個人，其中年長一點的夫妻和我用英語交談，因為路程遙遠，談着談著就熟稔起來。我說：我們到達法蘭克福是清晨三四點，很怕睡過站。他說：我會叫你，沒事的，你安心睡吧。我說：你不睡嗎？他還是說：別擔心好好睡吧。快到站之前十五分鐘他們夫婦來叫醒我們，我非常感動，因為他們整夜沒睡只為了叫醒我們，他們是我這一輩子唯一認識的阿拉伯人，這麼善良體貼，令人永生難忘。

2009 年，我在歷史博物館個展，展場在四樓，台灣著名前輩畫家張義雄先生的展覽在一樓，兩人的開幕式正好同一天，我比他年輕，笨鳥先飛就開幕在前，而他居然來參加我的開幕，真是與有榮焉。請他上台說幾句話，他一上台就先表演了他喜歡的魔術，據說他還曾經特地花錢去拜師學魔術，這也不奇怪，藝術某種程度而言就是魔術，至少都有個「術」字。

變完魔術他講了個故事，他們那個時代的畫家，一生夢寐以求的願望就是去巴黎，那個令人心馳神往的藝術之都。終於有一天他到了巴黎，他安頓好之後，不久就開始想創作了，於是他開始在自己的公寓裡釘起畫布來，那時不像現在是用釘鎗，而是用銅釘，釘起來聲音很大，不一會兒樓下的人就拿棍子敲他的樓板，表示太吵了，張先生不曉得是沒聽到還是想再釘一下就好，就沒理他繼續釘，後來那鄰居受不了，上樓來敲門，張先生開了門，那鄰居原來滿臉不悅，一看到原來是位畫家，而且正在釘畫布準備創作，臉上立刻堆起笑容，很客氣地說打擾了。請繼續工作吧，這就是法國的巴黎，對畫家的敬重。

一位畫家朋友跟我說過一個故事，是發生在某個星級飯店的餐廳，氣氛優雅，有許多中外人士坐在那裡喝咖啡喝酒聊天，旁邊擺了一台鋼琴。
過一會兒，有一位很年輕的女孩上來彈琴，估計可能是音樂學院的學生來打工的吧。蕭邦的樂音馬上流瀉在空間的每一角落，音樂帶來了愉悅的心情。

種籽的神祕生命力　1989　混合媒材／

她彈完之後，立即博得許多掌聲，但是我的朋友發現，掌聲多半來自幾桌外國人，自己同胞都只是做個樣子而已，都是心不由衷地鼓掌。有一桌年紀較大的老外婦女，還一直說 Beautiful, Wonderful……而一桌顯然是自己的同胞，居然說：這沒什麼，我家小毛彈得比這好……

我經常不厭其煩地描述這個情景，就是想說明文化差異在生活中完全體現出來，甚至還影響到人的性格，在我看來，這才是真正的關鍵！我們已經失去欣賞人和讚美人的能力，看不得人家好。讚美，其實對自己毫無損失，而且是有自信的表現，最弔詭的是，台灣是最多大師的地方，動不動就叫大師，真是讓人大失所望。讚美，過猶不及都是不對的。

美術館舉辦黃土水的雕刻展，一位政要高官來剪綵並致詞，主持人說：長官可以開始了。長官擦擦額頭的汗說：沒關係再等一下，藝術家本人還沒有來。

2009 年，我在國父紀念館中山國家畫廊舉辦個展，展覽主題為「雕刻時光」。布展前，來了四位壯丁和一輛大卡車，他們一進畫室就狐疑地環顧四周，詢問：要展覽的作品在哪裡？我指牆邊的畫作。又問：咦！老師不是展雕刻嗎？我：不是，展畫。問：館方說這一檔是雕刻什麼展的，哎！不早講。後來，雖然搬畫比較輕鬆，他們並不高興，因為覺得有點受騙吧！

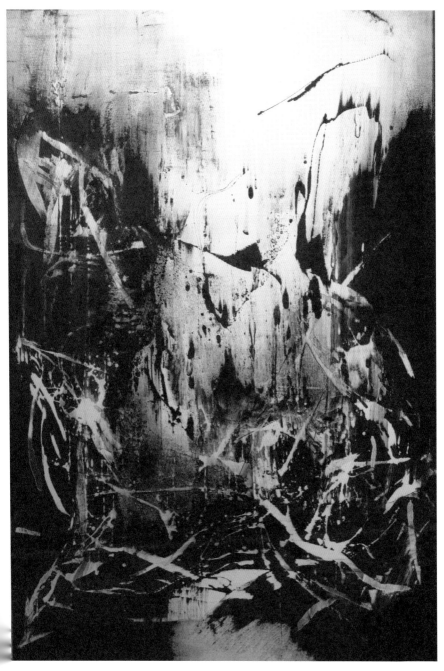

2009　January　丙烯／畫布

藝 ／ 思 ／ 錄　165

旅行

旅行的另一個定義，就是讓你發現回到家的感覺真好！

旅行的時候，大方向若不正確，越走只會越偏離你的目的地，人生的旅程亦如是。

啊！維也納，太喜歡這城市了，充滿了文化藝術，最主要的是我與克林姆和艾岡‧席勒有約，已經心跳加速了……

一個城市之迷人，不只是硬體的建築或景觀，最重要的是文化的底蘊。像維也納這樣的城市，曾經是海頓、莫札特、貝多芬、舒伯特、佛洛依德、克林姆、艾岡‧席勒等等藝術家生活過的地方，簡直就是藝術的聖地。

歐洲行的多瑙河之旅，主要是沿著多瑙河沿岸的城市，從布達佩斯開始，維也納，Krem，Linz，到布拉格（布拉格不在多瑙河

上）。出發以前，我就知道在維也納的 Leopold 美術館有一個大型的艾岡・席勒的展覽，此行最期待最想看的就是席勒的展覽，終於怦然心動地看到了此展，對我來說，已經不虛此行了！

維也納 Leopold 美術館，在席勒大展的同時也推出克林姆的展覽，奧國出了許多舉世聞名的音樂家，美術方面則有兩位名聞遐邇的大師，就是克林姆與席勒，兩人都是傑出的畫家，而克林姆甚至更受普遍大眾所歡迎與喜愛，在奧國當時美術界的地位也比較高，最後當然是看誰更能禁得起時間的考驗了！

離開奧地利進入捷克，在靠近邊境的地方，有一個中世紀的古堡城鎮 Cesky Krumlov，被 UNESCO 列為世界遺產，讓人發思古之幽情。對喜歡艾岡・席勒的人有意外的驚喜，原來席勒的母親以前即住在此地，因而席勒也常造訪，更有意思的是席勒創作題材中為數較少的風景畫，有些即取材於此，城中還有一小型的席勒美術館。

西方國家的藝術史觀與美術館展覽收藏，一直是白種男人的天下，近幾年開始已有翻轉式的急遽變化，種族主義與女性主義成為顯學，許多國家的美術學者、美術館館長、策展人對此著墨甚多，這是很好的現象，也是一個多元化開放的社會必須有的文化認識與視野。然而它同時也是比較敏感又帶爭議性的議題，特別是涉及文化生產的藝術理論與實踐，很多情況下為了凸顯政治性議題之強度而犧牲了藝術性的判準。Linz 當代美術館此

時正在展出的 Nilbar Gures 回顧展，某種程度上，就有前述的那種況味，Nibar Gures 是何許人呢？聽過的人可能不多，她是女性藝術家，1977 年生於伊斯坦堡，不屬於真正的高加索種的白人，是土耳其人。所以成分良好，正合策展之意，那麼藝術呢？我在展場來回走了幾趟，似乎很難說服自己，我有點懷疑起自己的審美觀了……

布拉格是座建築之都，始建於九世紀，已是 1200 年的古城，因為兩次世界大戰均未曾遭到轟炸，舉凡歐洲歷史上各時代的建築形式風格在這城都能見到，如洛可可、巴洛克式、哥德式、新藝術（Art Nouveau）、文藝復興，一直到現代，都保存得很好，儼然像個建築的百科全書。

布拉格除了建築著稱外，她的音樂風氣也是歐洲的重鎮，作曲家如史梅塔那、德伏乍克等都是家喻戶曉之大師，貝多芬當年也常在布拉格發表作品，當年莫扎特的歌劇《唐喬凡尼》全球首演即在布拉格的劇院音樂廳，此地也是大作家卡夫卡的出生地啊！一座充滿文化藝術的古城，真叫人流連忘返。

2018 年是克林姆與席勒逝世一百周年，全球重要的美術館紛紛推出與他們有關的展覽活動，他們倆是今年最夯、最紅的畫家無疑。除了維也納、紐約的大都會美術館也將舉辦克林姆與席勒，再加畢卡索的特展，以裸女為主題。巴黎的 LV 藝術中心也有席勒與巴斯基亞的大展，全是畫壇巨匠。

有一年去西班牙旅行，在巴塞隆納參觀畢卡索美術館，購票入場時，我順口問了：藝術家是否有優惠呢？口說無憑，我給她看了我在台藝大當客座教授的名片，她說請你等一下，過了一會兒，大概請示了她的主管，她很客氣的說，你不用付費，我簡直是目瞪口呆。畢卡索有交代嗎？那種受尊重的感覺，大概百萬倍的入場費也買不到的！我心裡感動的說畢卡索我好想擁抱你哦！後來我回想這件事，只有一個解釋，因為畢卡索的父親是位美術老師！

天氣一熱，大家紛紛暫時放下工作，度假去了～。度假（Vacation）一詞，在我們傳統的文化中，幾乎是不存在的，至少是不常用的，從前先民是以務農為主，日出而作，日入而息，與自然規律合韻，最高境界是天人合一，少有過度工作之情形，西風東漸之後，工業社會講求時間就是金錢，時常為了聚集更多財富，與大自然對著幹，不覺中就陷入過度勞累的情況，所以西方國家最常聽到的一句怨嘆就是 I need a vacation。

現今我們所處的環境與社會，每個人都得拚命的工作，不分東西，不分你我，工作第一，休閒是用辛勤工作換取來的。那麼度假到底是個什麼樣的概念呢？依我的觀點，度假就是要「啥事不管」，套句年輕人講的叫「放空」。不過我不太喜用放空這個說法，因為放空是源自股票買賣的英文詞兒 sell short，這種心態還是在密切注意股市的波動，挺緊張的，怎麼會是休閒的概念呢？

兒子一家在康乃狄克州與紐約州交界處的 North Salem 租了個

Summer House，讓全家人一起度假，為期一週，生活到底不能整年都是度假吧。對我而言，我已經是老狗變不出什麼新把戲了，度假這件事已經異化為一種心態了，我只要調整一下心態，任何地方都可以度假，不需要大張旗鼓長途跋涉，叫我搭飛機去加勒比海度假，我覺得是勞師動眾又人云亦云的姿態。馬雲說得好：心態產生姿態，姿態產生狀態。心態若沒調整，理想的狀態是不會產生的。

話說我們一家浩浩蕩蕩地要出發了，但是我看到他們帶了一大堆的行李、衣服、食品、玩具、電腦、書本、游泳裝備……更可怕的是老佛爺Mandoo（孫女養的寵物，兔子的名字）的行當及出巡設備，把一輛車子塞得滿滿的，這哪是去度假，簡直就是逃難嘛！我不想引起公憤或破壞氣氛，沒有吭氣只有在心裡嘀咕，我是司機也是度假的一份子，奈何！？

度假，應該像是原本在高速公路上專注地高速駕駛，換檔到低速的鄉間小道悠哉漫遊，如果把原來的緊張狀態或生活焦慮，舟車勞頓地帶到另一個地方去，那只是換個地方受罪罷了，是移監，不是度假！

我們租的這個度假屋，是很鄉村風的，房子外面野草長得生猛，屋裡是用穀倉的材質與美感來布置的，頗有鄉野氣息，甚得我心。我太太對這種粗獷的風格頗有微辭，我說妳是來度假的，又不是為商務或觀光，一切返璞歸真挺好的，由此可見心態很重要，有了豁達的心態，才會有悠閒的姿態，然後產生優美的狀態，自然而然，往後一週的日子，老子是無所事事啥都不幹，此乃謂之度假也。

兒子一家去鱈角（Cape Cod）度假，孫女養的兔子送過來要我們照顧，寵物旅館貴森森，我這邊免費又靠得住，當然是首選也合理。

孫女出發前遞了張紙條給我們，上面有條不紊、密密麻麻地寫了些字，定睛一看，原來是 Mandoo（兔子的名字）這幾天的菜單，而且一再叮嚀，一定要買有機的食材哦，我的天啊！對爺爺奶奶都沒那麼好，這兔子是什麼命盤？什麼星座啊！

Mandoo，check in 以後，就在我工作室的一角隔了個鐵籠，不想讓牠亂跑，免得住處變動物園。人年紀大了比較會想東想西，美其名為喜歡思考。我對人類飼養寵物這件事有另類的思維，我感覺 Mandoo 其實是被判了無期徒刑，終身監禁，只是這個監獄的伙食很好，待遇也不錯，孫女還要求我們從外頭回來開門進來時，見到牠要先跟牠請安問好。

對飼養的人而言，也有點無端端地請了一個老佛爺來侍候的味道，好像是勞民傷財的事兒。也許有人會說，你鐵石心腸沒有愛護動物的愛心，請相信我，我絕對沒有要挑戰全世界成千上萬的養寵物者的愛心，我只是對人類，百思不解！

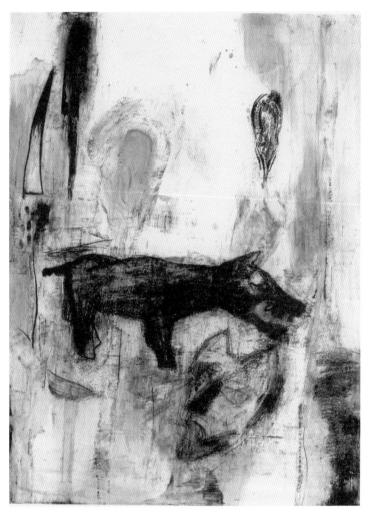

動物與面具　1986　混合媒材／紙

生活

我的生活幾乎每分每秒都跟創作有關，我喜歡蒐集東西，特別是有歲月痕跡的物件，它可能不怎麼值錢，但在我眼中它是不可被取代的，而又具有恆久（Timeless）的美感，再加上一大堆我喜歡的書籍、音樂、電影……幾乎讓我忘了「隔離」這件事。

每次搭乘噴射客機，要起飛時總是百感交集，這回飛紐約正好碰到長榮航空罷工，上百航班都取消了，唯有北美航線還飛，折騰了很久終於起飛。飛機急速地在跑道滑行，伴著尖銳刺耳的聲音，你將騰空飛起，離開你熟悉的地方，一切都迅速地拋諸腦後，你將逃離過去而向未知起程，心裡忐忑緊張又充滿即將突然離地的期盼與釋懷，這就是起飛的凌遲與快感。

我已經很久沒去書店，不是不想去，而是不敢去。前幾年搬家光是書就一百多箱，以前住的 Loft 沒電梯，住在頂樓，書特別重，想到就雙腿發軟，從那時起我就不敢去書店了。

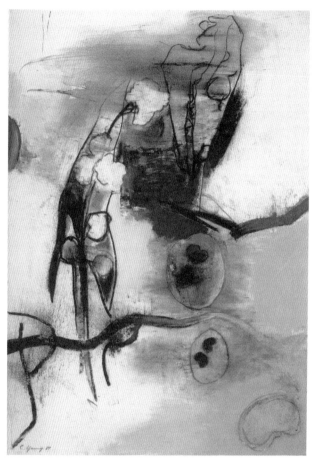

自然的規律　1989　混合媒材／紙

前幾天的暴雨，使我想起 1988 年所畫的一張紙上作品，人們都有暴雨的驚悚經驗，能感同身受，藝術可以讓你不必親身體驗卻有同樣的感受，有經驗則體會更深刻。

暴雨那天很可怕，眼看淡水快變成威尼斯，事過境遷，今天再看淡水河，覺得還蠻好看的景象，這就是所謂的距離美感吧！

上一趟去北京已經是六年前了，北京變化不小，也不意外。若比起 31 年前第一次去北京，那簡直是天壤之別。此時此刻，我人應該已在北京了，結果今天中午在機場 Check-in 時才發現護照已經過期。只好又回台北外交部辦新護照。粗心大意折騰了一天，只能明天再飛了，還好趕得上北京的個展開幕。

我有兩個生日，所有官方的證件，包括身分證、戶籍、護照，我的生日都是 1947 年 10 月 25 日。但七十年前，我真正的生日不是這一天。以前的父母多半是生下小孩過些時候才去戶政事務所報出生，很巧合的是我父母還真會選日子，10 月 25 日是畢卡索的生日，冥冥中注定我會走上藝術這條人生路。我一直都是在過山寨的畢卡索生日呢！

最近腦筋有點過動，想東想西。在我們生活的周遭，有些事情是一目瞭然的，偏偏搞到霧煞煞，我只好不務正業起來，希望能夠把社會環境與生活思維的各種混淆不清之現實問題提出來反思。套一句股市的用語，讓它「利空出盡」才能迎接另一波之起漲。

絕大多數台灣人的性格中，比較缺乏幽默感，綜藝節目式的搞笑，連幽默的邊都沾不上，因此我在談即使是嚴肅的話題時，也常用比較幽默的筆調，希望藉此引發較靈活的觀察面向，才不至於鐵板一塊毫無轉圜的餘地，而且盡量直白簡單易懂，只能一步一步來……

在美國，沒趕上爸爸節，在台灣又錯過爸爸節，這是一個自我放逐的爸爸，天注定的巧合嗎？

我對「性格決定命運」這個說法很感興趣，這裡講的性格當然不是電影裡很酷的性格巨星那個性格，我的解讀是品性加格局的複合體，是人類特別具有的一種心理結構，其他動物所沒有的，比較近似的充其量只能算是脾氣習性，與我所理解的性格差距甚遠。

性格是如何產生的？人類生為萬物之靈，是會思考的，也就是有思想，有了思想就會產生行為，行為在生活中不斷地重複實踐，久而久之就變成習慣。習慣，在個人的與群體社會中久而久之慢慢形成一種性格，這性格無形中決定了你的命運。

民族的性格叫民族性，它會決定民族的命運，國民的性格，決定了國家的命運，邏輯推理是如此，當然事實的發生與演化比這要複雜得多，但至少找到了頭緒與癥結點。任何民族、國家都有它特有的性格，那是透過各自的文化資產，人文底蘊醞釀而成，但是其中難免摻雜一些惡質的部分，那即是我們要關注之重點。

2016 那年，時值結婚 45 周年，頗有感觸，生活中所經歷的起起伏伏、抑揚頓挫、酸甜苦辣也都走過來了，一切盡在不言中，因而以畫抒之。

我不是那種有偏財運的人，所以我不買大樂透，但是偶爾會買刮刮樂。昨天買一張叫 Wild Cherries 的刮刮樂，在刮的過程中充滿了興奮希望和快樂，雖然只中了 $3 元，那不是重點，重點是三塊錢就得到二、三分鐘的興奮希望和快樂，過程比結果有意思得多。快樂，本來就是很短暫的！

刮刮樂，快刮、慢刮，其實結果都一樣，它的複雜是在延宕你尋找與發現的趣味，那何不慢慢刮，享受那個過程，就像人生的道路，終點早已注定，走那麼快幹嘛呢？不如像美學家朱光潛說的：慢慢走！欣賞啊！

李敖走了，讓我心中隱隱作痛懷念不已，雖然只見過一面，卻是永生難忘。他在東豐街一家餐廳請我和介紹我們認識的朋友一起吃飯。他見人總是笑咪咪的，初見握手之前還跟我行個軍禮，完全沒有擺架子，實在是太可愛的正人君子。我說：我從小是看您的書長大的，他說：啊！我知道你是在說我很老？飯後，到他家聊天。他送了一本書《上山·上山·愛》給我，在扉頁題字時看了我太太一眼，幽默地加了女眷不宜四字。他為人慷慨大方、風度翩翩、疾惡如仇，寫起書來，嬉笑怒罵皆文章，現在再也找不到像他這樣的文人才子了。他曾說過：要罵

人王八蛋很容易，但是要舉出事實來證明那人確實是個王八蛋，就要有點本事了。

在 38 年前左右，有鑑於台灣藝術界，西方新資訊相對封閉，我開始撰寫與藝術相關之文章，大抵以報導、評介和思潮為主，發表在國內的美術雜誌，後於 1987 年結集成書《現代美術思潮》由藝術家雜誌社出版，現在此書已絕版，偶爾在二手書店可尋到。書中引介的藝術家如凱斯哈陵、巴斯基亞、施拿柏、辛娣雪曼、波依斯、義大利三 C、魯西安‧佛洛依德等等，都是當時首次在中文媒體出現，將西方藝壇即時資訊，提供了第一手的參考資料。對當時的年輕藝術家起到很大的作用，尤其是在中國大陸影響更大，像後現代主義、新表現主義、畫廊的運作機制、塗鴉藝術等思潮，對他們來說都是全新的訊息。八〇年代以後，資訊科技突飛猛進，網路極端發達，今天如果想要理解世界藝壇的現況或資訊，只要上網什麼都可以查到，也就不需要我再寫得半死了。

資訊是有時效性的，雖然有人說沒看過的書都是新書，但時效在某個時間階段裡，它可以起到較大的作用。《現代美術思潮》這本書，對想瞭解「繪畫再復興」的八〇年代的人而言，確實有極大的啟發性。在撰寫過程中，我也特別關注到非時效的藝術恆常特質，那是屬於知識的部分。如今讀這本書，正好可以從資訊性層面來檢驗知識恆常性的真實了，不過這也要靠「披沙揀金」的功夫！

所謂「夏蟲不可語冰」的意思，大概是說你在講海拔五千多公尺終年積雪的冰山，而他想的是永康街的芒果剉冰……

2012 年，是馬雅文明曆法預言的世界末日，還好預言並未靈驗，我在隔天早上起來，充滿感恩地又持續畫起畫來。

依西方國家的節氣，3 月 20 日開始就是春天了，冬天再酷寒已然是一個回憶了……

按照中國農曆算起來，雖然春天已經來了，但緯度高的地方還是蠻冷的……

青春歲月過得特別快，有位畫友曾跟我說：奇怪！我好像沒有度過青春期，怎麼一下子就來到老年了。我心想，是啊！騎車上山，過了山頂就開始下坡了，而騎下坡路總是很快的！

據說中年男子抽菸，吸進去的是憂鬱，吐出來的是寂寞。同樣是吸菸，年紀不同，境界也不同。

我的缺點是凡事都太認真又充滿熱情，所以需要哲學家維根斯坦來點醒自己。他曾說：**我的理想是保持某種程度的冷漠。**

母親帶我們涉湍流過大河，渡過人生的險惡與困難。

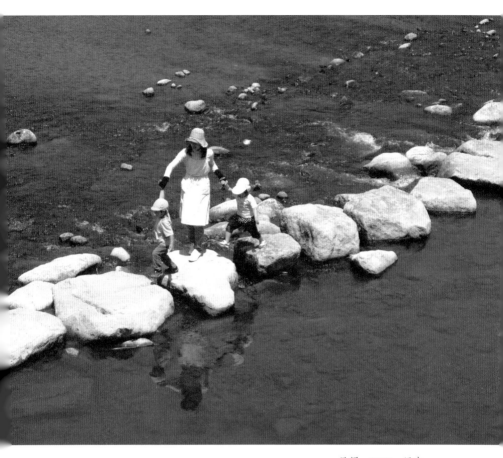

母親　2012　日本

將近三十年前，我就已經把名字裡的「熾」字去火了。

生日是一天，生活是每天。非常感謝大家的祈福與祝賀，今天也是畢卡索的生日，但他那時代沒有臉書，沒有臉友們的熱情祝福，他可是生不逢時啊！我在此謹祝福親朋好友們，大家每天都平安健康幸福快樂。

中秋節是什麼時候？想把籠子裡一些悶不吭聲的兔寶寶，都放生到月亮去。

紐約

我於 1979 年 8 月 14 日隻身先抵紐約，待安頓下來後才接妻兒過來，剛開始還延續著在台灣的創作風格，很快就發現必須大破大立，才能在紐約這個水泥叢林中生存下去。從 81 年到 83 年，瘋狂地埋首創作，這時期的作品最終敲開了紐約藝壇這座高牆，開始了接二連三的展覽，並成為紐約一流畫廊代理的畫家。爾後，孜孜矻矻不知老之將至地創作一直到今天，不覺竟已是老年了。

我是一個所謂的「御宅族」，紐約疫情嚴重，大家都被「軟禁」在家中，有些人可能不習慣，悶得發慌，對我來說其實沒特別差異，平時我就經常自我隔離，有時三、四天難得出門是常有的事。

剛去紐約時與紐約的華裔藝術家聚會。左起（前排）張湘薌、卓友瑞、張培莉、陳順儀。左起（後排）丁雄泉、楊熾宏、蕭勤、

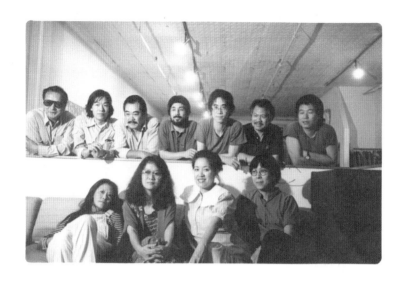

鍾慶煌、司徒強、夏陽、費明杰。

1983 年我在紐約的 Alternative Museum 展覽，謝德慶與 Linda Montano 來看展覽。當時謝德慶正在進行他與 Linda 為期一年的行為藝術作品。

七○年代末的氣氛不像當今，獨自一人前往紐約闖蕩，是件大抉擇，抱著破釜沉舟的決心，行前與妻兒合拍全家福，幸福中有一股莫名的悲壯感，因為一切都是未知，前途茫茫⋯⋯

四十年前，剛到紐約時的畫作，色彩雖然濃郁，但內裡是冷冽而理性的，帶有自傳式的自我分析的況味。

新冠病毒疫情的擴散，被軟禁在紐約市已經很久了，真是「大隱隱於市」（紐約是接近一千萬人口的大都市），不禁讓我想起1994～2002年，在紐約上州鄉下的房子，完全是另一番景象。那是穀倉（Barn）改建的大房子，占地有3.5畝，附近看不太到鄰居。要說居家隔離真是悠哉游哉，你可以在自家地上任意散步、跑步、打球，甚至露營都不成問題，偶爾會看到麋鹿、土撥鼠、松鼠、野鳥等野生動物。房子旁邊有個池塘（裡面有不少魚，以鯰魚居多）、有小溪、有瀑布、有五棵蘋果樹，以及數不清的楓、松、柏樹，簡直是個「桃花源」。

可惜後來忍痛賣了，最後那幾年，一年中去別墅的日子，加總起來不超過三十多天。從紐約市區開車走高速公路須一個小時四十五分，等於從台北開到接近台中的距離。每回去穀倉都好像是一個義務或責任，而不是去度假休閒。養個房子雜事很多，夏天要剪草，秋天要掃落葉，冬天要鏟雪，游泳池要清理，忙個不停。

居家隔離對我不是難以接受，倒是特別想念那些年，鄉下的陽光、綠松、野鶴和新鮮青草味的空氣，那真是人生中一段美好的回憶。

在紐約叟后區散步時拍到一張圖象，我覺得漂亮可愛的程度不輸給奈良美智的畫作。小女孩身上寫著 I hate school（我討厭上學），幾乎道出每一個小孩子的心聲。啊！兩個孫女又快要開學了。

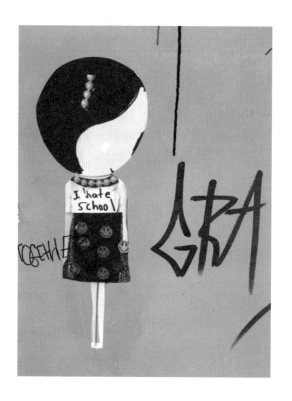

剛到紐約前十年，如果出門，一定是看畫廊、美術館、逛書店。第二個十年仍是如此，再加上跳蚤市場和古董店，四十年下來，我的工作室也快變成舊書店、跳蚤市場、古董店了。

在紐約雖說是住在熱鬧的叟后區，但我經常是深居簡出，大隱於市，猶如住在深山之中。每天在工作室裡悠遊旅行，穿梭在胸中丘壑之中，山居生活是想像中的傳奇故事吧！

早在 SoHo 成為紐約著名的藝術區之前，紐約藝術氣息最濃的就是格林威治村（Greenwich Village），那真是人文薈萃；所有現代藝術的大家都在此晃悠出沒過。在布利克街上（Bleeker Street）靠近紐約大學附近的一面牆上，有一幅壁畫，當年的英雄豪傑全在上頭，若說沒有這些人紐約就不成其為紐約了其實也不為過。愛倫坡、阿倫·金斯堡、威廉波洛、伊蓮納·狄庫寧、威廉·狄庫寧、安迪·沃荷、傑克遜·帕洛克、李·克萊斯納、馬克·吐溫、馬克·羅斯科、杜象、查利·帕克、邁爾·戴維斯、瓊·拜亞、巴布·狄倫……真是滿天星光。

畢卡索，從來沒有到過紐約，但他的分身（作品）在紐約的畫廊美術館倒是不難見到。在 SoHo 北邊的紐約大學教職員宿舍的小廣場上，有座畢卡索的大雕塑卻鮮為人知，有朋友以前在聯合國上班，在紐約住了四十多年，竟然都不知道？也是頗令人訝異的，那是畢卡索一生唯一最大型的水泥雕塑呢！

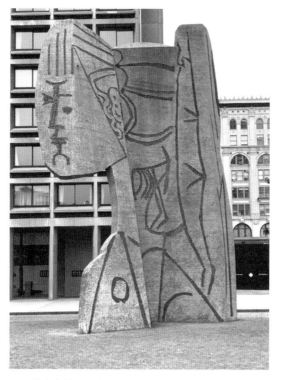

畢卡索的雕塑位於紐約大學教職員宿舍前的廣場。

冬日　時差

才入夜

八點剛過

就已經扛不住千斤重的眼皮

虛脫似地上了床隨即昏睡過去

然後

凌晨才一點十五分就醒了

兩隻眼比擦過的鏡片還亮

凝望著黯黑的天花板

有如漫天烽火待黎明

天仍未亮

停在北緯 32 度的冬日

冰天雪地

天

雪

地

一直想不通，全世界大城市的機場行李手推車都是免費的，只有紐約的機場是要付費的，而且也不便宜，一輛六美元，也未免太資本主義了吧！

在 SoHo 街道上看到一張小海報，我覺得完整的文案應該如下：WE ARE ALL IMMIGRANTS; EITHER FROM HEAVEN OR HELL。有關移民的問題，是近幾年在歐美的重大議題，這張海報顯然是反應了這個問題。

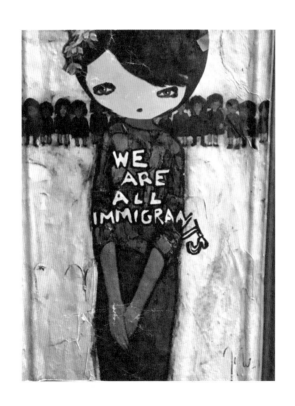

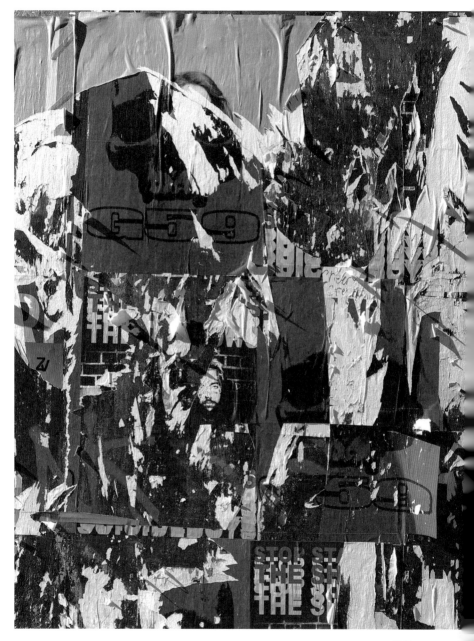

SoHo 所見　2019　紐

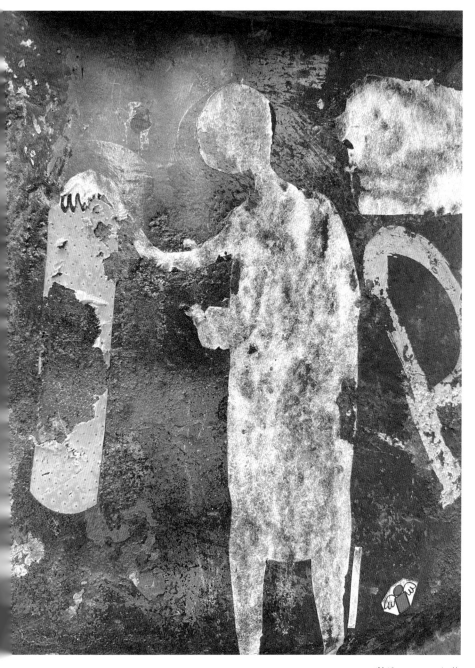

SoHo 所見　2019　紐約

艺 ／ 思 ／ 錄

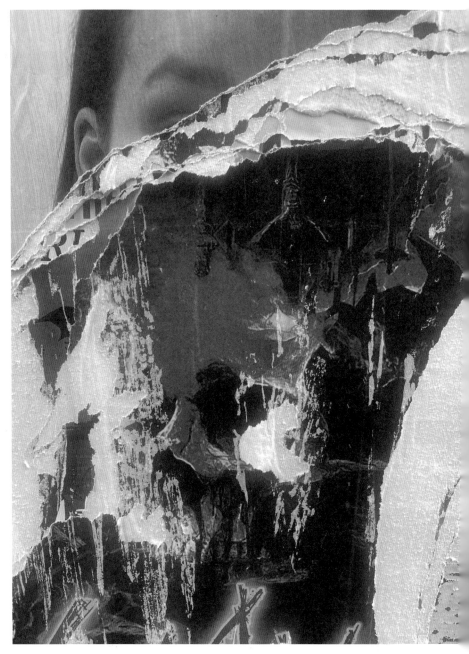

烈火 2019 紐

紐約，這個大都市的能量，常讓人不覺中行走的腳步加快。

紐約街頭被撕毀的海報，從具象變成了抽象，充滿了都市的能量。

黑色是紐約最時尚的顏色，黑它是開始，也是結束。

在紐約大都會的街道上漫步，常會被「路邊的展覽會之畫」所驚奇。

大城市街邊的牆壁，是都市能量匯集的介面，就像「藝博會」展覽之畫。

在紐約街頭閒晃，居然碰到你自己。

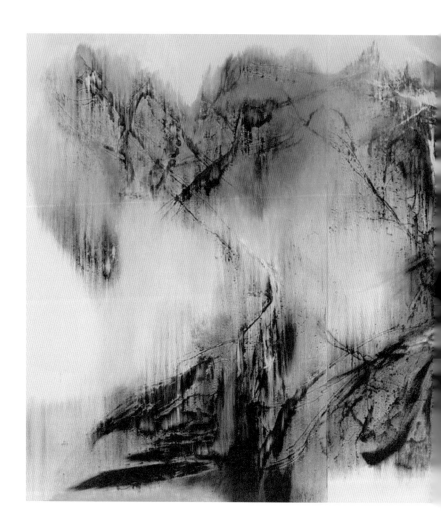

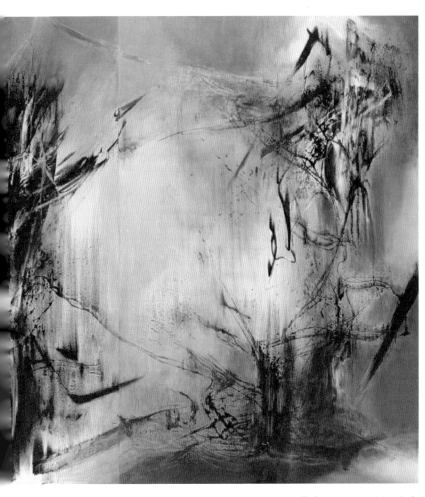

傳奇　2013　丙烯／畫布